序章

謎樣的名畫

〈清明上河圖〉是幅充滿謎題的畫作，甚至可以這麼說：這幅畫本身就是一個謎。

究竟在什麼時代畫出？眾說紛紜。

就連作者，也幾乎沒人知曉他是位什麼樣的畫家。

畫的名稱是「清明」、「上河」，不過大家也不太清楚它的由來典故。

有人說，畫作已經佚失掉一半，也有人說，現在的樣貌就是完整的作品。

而畫作的地點，有人說是北宋的首都開封，但是不知道究竟在開封的哪裡。

〈清明上河圖〉在中國歷代名畫中算是數一數二的名畫，也有著「天下第一畫」的稱號。

可說是國寶中的國寶，名畫中的名畫。

在接待重要外賓訪問中國使用的貴賓室，或者中國高檔餐廳等等場所，想像一

下這些地方牆上掛的畫，也許你就會有一點概念。

如果問中國人舉例說出哪些歷史名畫，應該很多人會提到〈清明上河圖〉。從這個角度把它形容成「中國的〈蒙娜麗莎〉」，似乎也很貼切。

然而關於〈清明上河圖〉，不明白之處實在太多了。

「〈清明上河圖〉受到○○時代的畫風影響，○○將此技法發揮到淋漓盡致，○○出生於○○年……」這種由美學專家所作的制式解說，與〈清明上河〉的本質相去甚遠。

謎樣的傳說，反而引發人們的興趣。

諸多未解的謎題，讓許許多多專家及研究人員長年投入論戰。有關畫的時代、畫的名稱、畫的作者、畫的歷史、畫的意義，以及畫中描繪的社會、建築、民俗、飲食等等各項細節都有深入的研究，不知不覺中形成了「清明上河學」這樣一個跨領域的研究學門。

〈清明上河圖〉有「天下第一畫」之稱，我認為還可以加上「天下第一奇畫」的稱號。

〈清明上河圖〉的確是一幅充滿謎題的畫作。

謎樣的「天下第一奇畫」

〈清明上河圖〉是北宋徽宗在位的宣和年間（一一一九—一一二五），宮廷畫家張擇端描繪北宋首都開封的繁華景象。現在收藏於北京故宮博物院。嚴謹地說，北京故宮的〈清明上河圖〉不能百分之百確定是張擇端的作品，但大家公認這幅畫是真跡無誤。

先從〈清明上河圖〉的名稱說起。

清明節是每年春季時的中國傳統節日，在這一天到祖先的墳前鋤草祭祀。由於是休息的日子，人們除了去掃墓，還有很多人上街逛逛。〈清明上河圖〉的「清明」，應該是因為描繪某年清明時節的街景而得名。

然而如果是春季，畫中卻出現許多非春天的場景。有人指出了一些矛盾的地方，例如餐廳門口張貼著宣傳秋季才有的「新酒」。

除了「清明節由來說」外，也有人傾向主張這幅作品呈現了徽宗時代天下太平之治的和樂景象，因此命名為「清明」。這是「天下太平由來說」。如果作者真的是宮廷畫家張擇端的話，用作品命名向皇帝呈遞敬意也不是不可能。

還有一個說法是「當時開封有個地方叫『清明坊』，因為是描繪這個地點，所以命名為清明」，這是「地名由來說」。

描繪的河是「汴河」。開封位於河南，距離黃河不遠。河南地處「中原」，這是中華的中心。宋朝之前稱為「汴京」，描繪的是汴河的上游，因此稱為「上河」，這個說法也廣為人們相信。事實上，開封的確位於汴河的上游。

還有一種說法解讀「上河」的意義。流經首都開封的汴河，當然是代表宋朝的重要河川，「上河」的「上」字，有著日文「御」字的意味。

也有人認為，「上河」的意思是「去河那邊去玩」，因為中文的「上」，有「去」的意思，即使到現在，在中國到街上去也會說「上街」。

無論是「清明」或是「上河」，作者張擇端都沒有留下隻字片語的說明，每個說法都沒有關鍵的證據，每個說法都講得通，只能繼續議論下去。

畫家張擇端

到底張擇端，是個什麼樣的畫家呢？

這裡有一個「謎團」未解，那就是這幅〈清明上河圖〉並非張擇端的個人作品，而是宮廷畫家的集體創作。

〈清明上河圖〉描繪出來的世界豐富多采，精心刻畫眾多的人物及建築物，實在不是一個人的體力所能負擔。

然而，真跡的〈清明上河圖〉，不僅筆觸逼真，而且超過五公尺畫軸的筆法一致，如果不是出自同一人之手，幾乎不可能維持相同的風格，這也經過專家們以傳統手法鑑定過。

之所以對於這幅畫究竟是否出自張擇端一人之手抱持懷疑的態度，其中一個原因是幾乎找不到有關張擇端的公開紀錄。與這個時代的著名畫家郭熙（約一○二三—一○八五）、李唐（一○六六—一一五○）、黃庭堅（一○四五—一一○五）等人相較，他一點名氣也沒有。

有關張擇端相關資訊的唯一線索，只有金朝的官員張著在〈清明上河圖〉記下的題跋。這是在北宋滅亡後的六十年後，也就是一一八六年清明節的隔天，他是這麼寫的：

翰林張擇端，字正道，東武（按：今山東省一帶）人也。幼讀書，遊學於京

師，後習繪事，本工其界畫，尤嗜於舟車、市橋、郭徑，別成家數也。寫有〈西湖爭標〉、〈清明上河圖〉選入神品。

有人說〈西湖爭標圖〉就是現在保存於天津藝術博物館的〈金明池爭標圖〉，不過這完全是推測。這段題跋至少證明了張擇端的存在，但對於這個人的生平，誰也不清楚。有人認為張擇端不是北宋人，而是南宋人，也有說是金朝的人，意見紛歧。

這個問題非常關鍵，因為張擇端出生的年代，代表了〈清明上河圖〉這幅歷史名畫誕生的年代。

其他的題跋尚有宋徽宗用最擅長的「瘦金體」，在畫軸的開端寫上「清明上河圖」五個字。

倘若為真，足可證明張擇端是北宋末期的人。然而迄今仍留存的這幅張擇端畫的〈清明上河圖〉上，並沒有宋徽宗的親筆落款。究竟是在轉手的過程中不見了，或者本來就沒有，不得而知。

張擇端將畫作獻給宋徽宗，而徽宗是一位風流天子，雅好文藝，邀集多位文

學藝術人士，競相完成優秀的作品。徽宗對於政治沒有興趣，北宋國力屢弱，被金滅亡。徽宗自己也被金人帶到北方，後代的歷史學家對他因為藝術而亡國，多所批評。

徽宗喜愛書畫，留下不少名作，例如〈桃鳩圖〉——這幅華麗中帶有質感的花鳥圖已被日本指定為國寶。他具有澄透的美感品味，為一般皇帝所不能及。

因為有這樣多才多藝的皇帝，藝術文化不可能不興盛，「翰林院」成為主體重心，也是直屬於皇帝的最高藝術學院。

翰林院集合了學者、文人、僧侶、道士、技術人員，扮演皇帝諮詢顧問的角色。翰林院始於唐代，到宋代時規模擴大，在徽宗時期人數擴增達數千人之多。張擇端是其中一人，負責繪畫，〈清明上河圖〉在他的筆下誕生，呈獻給徽宗。

然而，這樣的「通說」尚有疑點。

北宋時期編纂的《宣和畫譜》，可稱得上是中國最古老的宮廷收藏目錄。二十卷的畫譜，收錄了晉代到宋代二百三十一位畫家的六千三百九十六幅作品。但是這本《宣和畫譜》沒有〈清明上河圖〉，也沒有張擇端的名字。這可讓研究人員追溯〈清明上河圖〉來歷的時候，傷透腦筋。

因此也有一說認為，在北宋滅亡後，南宋因為懷念北宋而描繪出〈清明上河圖〉。明代著名的文人董其昌就是採這個立場，在其《容台集》如此寫著：

乃南宋人追憶故京之盛，而寓清明繁盛之景，傳世者不一，以張擇端所作為佳。

再者，前面提到張著的題跋，因為張著是金人，也有人由此類推張擇端是金人。

董其昌斷言的論證為何，並不清楚，然而由此得知，當時的文人階層普遍認為〈清明上河圖〉是南宋時期的作品。

然而，如果張擇端是南宋人或金人，應該不可能對於北宋的京城開封如此熟悉，到金朝時，開封的繁華早已被摧殘殆盡，只能完全靠傳聞或者紀錄創作。

〈清明上河圖〉如果不是由見證那個時代的人來畫，應當畫不出那種逼真的力道。張擇端享盡了北宋繁華，親眼目睹感受那個時代的氛圍而創作，這才比較合理吧。

這是許多中國專家目前的普遍觀點，我也有同感。

每二十三平方公分就有一人的人口密度

張擇端獻給宋徽宗的〈清明上河圖〉，是畫卷的形式。

在當時北宋文化的繪畫表現手法上，畫卷是主要的形式。到唐代為止，壁畫一直是建築物裝飾品的主流；到了宋代，畫卷成為主流。過去由王公貴族獨占的藝術文化，在北宋時期大量流入民間，致富的商人或者專業人士開始形成買畫的風潮，從這個觀點來看，攜帶方便的畫卷也比較便利。

事實上，以畫卷的長度而言，〈清明上河圖〉並沒有特別地長，當時也有其他更長的畫卷。

但是〈清明上河圖〉具有其他繪畫所沒有的獨特個性──那就是登場人物眾多。

在畫長五百二十八公分、高二十四點八公分的空間內，登場人物超過五百五十人，從畫的面積計算「人口密度」的話，大約是每二十三平方公分就畫有一人。細緻描繪的不只是人物。建築物、家具、動物、植物、日用品等各式各樣的東西都涵括在內。六十頭家畜、一百棟以上的房屋樓宇、二十多艘大大小小的船隻，栩栩如

生。令人驚嘆的是每個人物、物品、動物都不同，表情、服裝、動作、造型都沒有重複。簡單說，張擇端的創作完全沒有偷懶。

張擇端是「界畫」的達人。所謂「界畫」是使用「界尺」等特殊工具，正確寫實描繪建築物的技法。張擇端活用「界畫」，將北宋社會以畫的形式留下紀錄，就像一部百科全書。

我們必須要感謝張擇端，中國傳統的繪畫世界是將風景極盡抽象化，而像〈清明上河圖〉這樣極盡具體化的作品，在當時的作風絕非主流。

張擇端不帶偏見地觀察都市，為後世的我們留下寶貴的寫實紀錄。透過張擇端之眼的描繪不一定完全反映了那個時代，但至少誰也不能否認他為北宋時期的普羅大眾生活，提供了最佳素材。張擇端傳遞了遠超過大量文獻所能提供的資訊。

〈清明上河圖〉的特殊性

如果不瞭解當時的時代背景，很難理解〈清明上河圖〉的特殊性。

北宋的水路交通發達，從江南地區把米糧等豐富的物資大量北運，開封呈現空

一六

前的繁榮。市民打破了商業區和住宅區的限制，在空地上有攤販、街頭藝人表演、說書，小館子聚集人潮，無論白天黑夜都有人在喝茶飲酒。在〈清明上河圖〉中，神靈活現地描繪熱鬧都市生活的各行各業。

還有裝潢得富麗堂皇的大餐廳、小攤掛著「飲子」的招牌賣冷茶、手上拿著剃刀的理髮師傅、看著命盤的算命仙、當鋪、食堂，生動刻畫了開封這個商業城市的活力。

據說當時的開封可以二十四小時自由外出，而唐代的長安則是嚴格限制夜間外出。北宋已經發展出相當成熟的自由，當時人們稱之為「夢幻都城」。

北宋雖然還是封建時代，但顯然與唐代大異其趣。根據日本鑽研「中國學」的重要學者內藤湖南的說法，中國史至唐代為「中世」，到了宋代就進入了「近世」。到唐代以前，有勢力的豪門貴族獨占官位，依其個人的意志掌控權力；到了宋代科舉制度比較健全，具有實力的地主或商人子弟也可以當官，因此宋代的都市大眾文化與消費都顯得朝氣蓬勃。

張擇端深入凝視庶民生活，連社會底層的乞丐和苦力的表情動作都如實描繪。這種超越階級的視野，在中國文人中相當難得。光是這部分，清明河圖已為現代的

我們，提供了理解當時社會全貌的珍貴材料。

虹橋在哪裡

仔細的繪圖當中，提示了諸多的謎題。

其中最具代表性的是位在圖畫中間最醒目的主體——「虹橋」。

位置正好在中央，把人物的動作表情描繪得最仔細而且十分生動。

虹橋是一座巨大的木造橋，沒有支柱，因為看起來像彩虹的形狀而得名。橋板是用二十根木材以橫木的形式建構而成，以釘和繩加以固定，推測長為二十公尺，寬八公尺。就算以現在社會的眼光來看，也是一座不小的橋。

因為沒有支柱，也稱之為「無腳橋」。這項設計是為了不要妨礙水路的行舟往來，在北宋當時，這種木造的建築技術可說是劃時代的創舉。這樣的「無腳橋」據說是山東省青州來的技術工人所設計，宋朝予以採用，在汴河流域的幾處都有架橋。

在虹橋上人來人往，人數多到令人擔心會不會把橋給壓垮，橋的兩側小攤商家林立，有駐足者，也有人快步疾行過橋到對岸，橋下的汴河，河水潺潺不絕，有插

筆者，也有撒網拖網的人。

從創作的角度觀之，通常如此寫實的繪畫很容易讓人覺得無趣，但是張擇端的筆，畫俗事卻不俗，筆觸富有詩情。在中國繪畫進入成熟期的北宋，此畫維持了高度的藝術性，達到一流藝術作品的水準。以現代建築工學來看，畫中虹橋的結構是依照正確的比例畫出，超高的繪畫功力甚至可以作為摹寫現代橋樑的參考。

這座虹橋的地點所引發的辯論，也是另一個問題。

虹橋的地點，也就是〈清明上河圖〉的地理位置，多數的中國專家主張是在「開封市內東南方」。記錄北宋末期開封情形的《東京夢華錄》一書中，以「以東水門外七里曰虹橋，其橋無柱，皆以巨木虛架，飾以丹，宛如飛虹⋯⋯」描述汴河，這段敘述大致與畫中的虹橋相符。

另一方面也有人認為，〈清明上河圖〉並無特定的地點，這是作者張擇端自己憑空想像的地方。伊原弘是研究〈清明上河圖〉的代表性專家，他認為「並不是在開封這個地方，而是開封近郊的一般城市聚落」。而虹橋也是以開封某處的橋樑為對象所畫出來的。

總而言之，沒有史料紀錄，每個主張都有其合理性，提出相反意見的也有一番道理，這是一場沒有終點的論戰。

無數的〈清明上河圖〉

世上究竟有幾張〈清明上河圖〉呢?每個時代都有〈清明上河圖〉的仿本,兼備該時代的特色。

著名的仿本據說有三十到四十張,如今散落於中國、台灣、日本、美國、歐洲各地。

明代時以江南地區的蘇州為中心,畫成〈清明上河圖〉。著名畫家仇英(約一四九四─一五五二)的仿本頗負盛名。景色不是開封,而換成蘇州。

清朝時五位清宮畫院的畫家畫出清院本的〈清明上河圖〉,現收藏在台北的故宮博物院。

這五位畫家是陳枚、孫祜、金昆、戴洪、程志道,每位都是當時第一流的畫家,在乾隆皇帝時完成(一七三六),參考歷代各朝的仿本,集各家之所長,再加上張擇端的〈清明上河圖〉所沒有的明清特殊風俗。這幅作品去除宋代的風味,強調加深明清的特色。出現的人物超過一千人以上,與其說是震撼力十足,給人的印象反而比較接近極為精緻的工藝品。

受到西洋繪畫的影響,街道和建築物均以透視技法作畫,其水準可與張擇端的

版本一別苗頭。

〈清明上河圖〉佚失的部分

〈清明上河圖〉長五百二十八公分，原本更長，後半的部分在某個時代佚失了。這在過去的中國美術專家之間已形成通說。

「預期會有新的發展，卻唐突收尾。城門在邊界上欠缺平衡，街景才剛開始卻就結束，可以想像應該有相當的長度被截斷。」研究〈清明上河圖〉的重要學者古原宏伸的著作《中國畫卷之研究》中，記錄著這段文字。

此外，也有一個叫李東陽的人在明代時寫下跋文說長達「二丈」，而五百二十八公分相當於當時的一尺半多，如果說畫作沒有部分流失就會出現矛盾的情形，這也是支持佚失說的原因。

另一方面，也有反駁佚失說的看法。

二〇一一年十一月十九日在早稻田大學聆聽北京大學教授杭侃的演講。杭侃認為不是流失說，而是「完整說」。杭侃專研宋代考古學，也是研究〈清明上河圖〉的重要學者，著有《東京夢清明上河圖》。

杭侃的看法是「現在的〈清明上河圖〉就是完整的作品」，他的理由是，「仔細觀看，畫不是突然結束的，藉由兩棵樹遮掩道路而結束，這裡應該解讀為作者構圖的想法。」此外，圖畫可以分割成「郊外」、「汴河和虹橋」、「熱鬧街景」三段，以現在的長度結束尚稱合理。

對於杭侃的見解，我認為也有一點道理。究竟有無流失的爭論將在本書的第一章及第六章說明，出現這樣的「新說法」也顯示出〈清明上河圖〉饒富趣味。

五度入宮、四度出宮

〈清明上河圖〉歷經的歷史也有諸多謎團。

〈清明上河圖〉驚濤駭浪的歷史，中國稱之「五度入宮、四度出宮」，意思是五度進入宮廷，又有四度從宮廷流出。

重複著被宮廷收藏、又流出、再回到宮廷的命運。

名畫會引發人類的欲望，許多名畫多多少少都曾捲入麻煩。但是這幅〈清明上河圖〉，遇到的麻煩似乎特別多。

此外，曾經是〈清明上河圖〉的擁有者當中，有不少人的命運多舛，這也是事

實。

就以時代較近，日本人也相當熟悉的例子來說，清朝末代皇帝、也是「滿洲國」皇帝的溥儀遇到很多麻煩，他把〈清明上河圖〉帶出紫禁城，運到滿洲國首都新京（現在的長春）。

滿洲國滅亡後，溥儀被逮捕，〈清明上河圖〉也在戰後的混亂中消失。

就從這個「再度發現」的故事，開始解開〈清明上河圖〉的謎團。

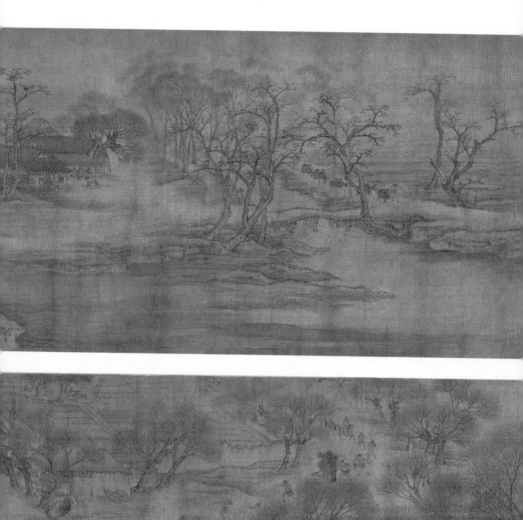
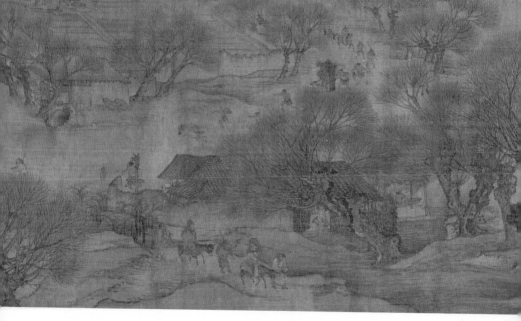

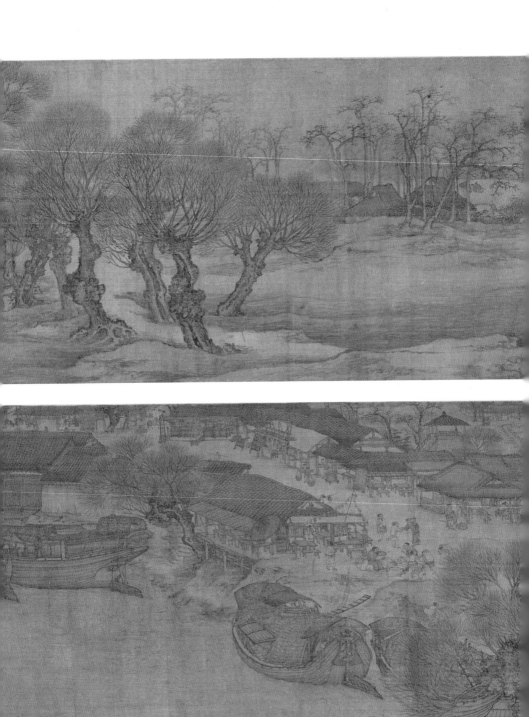

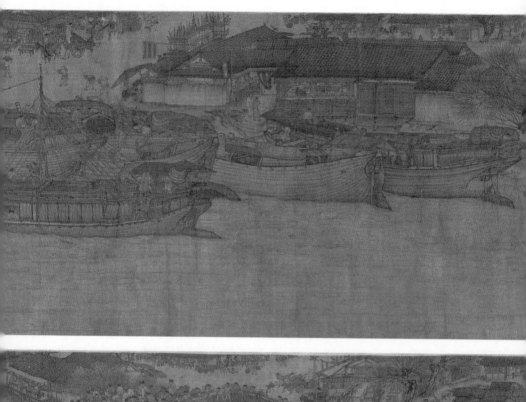
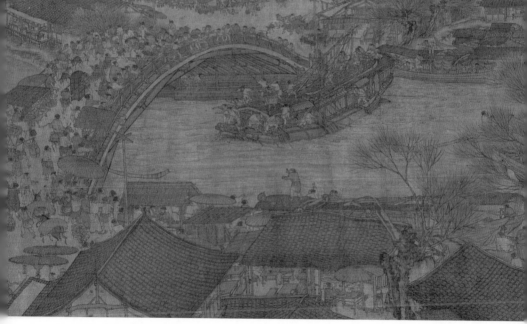

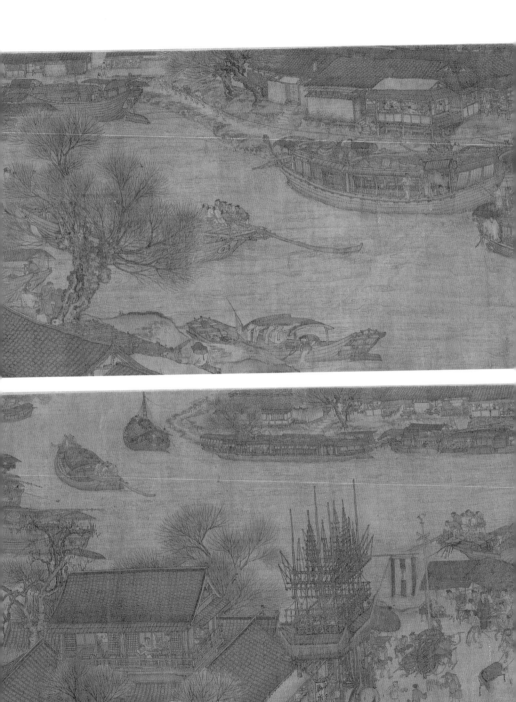

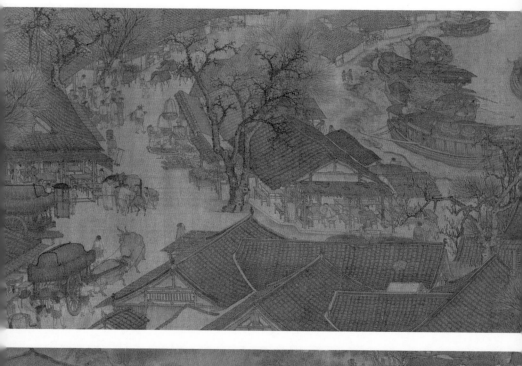

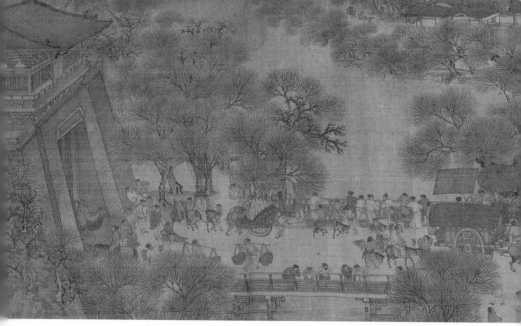

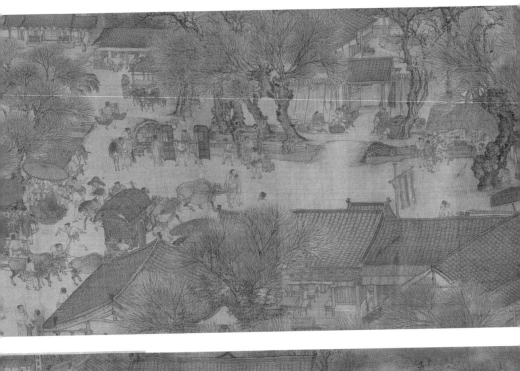
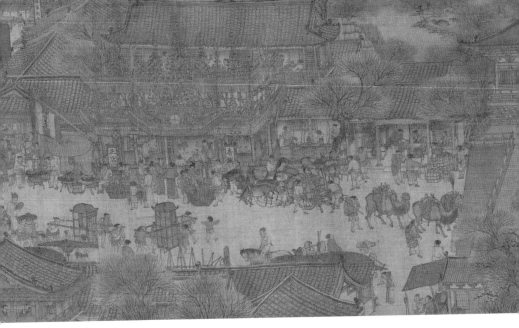

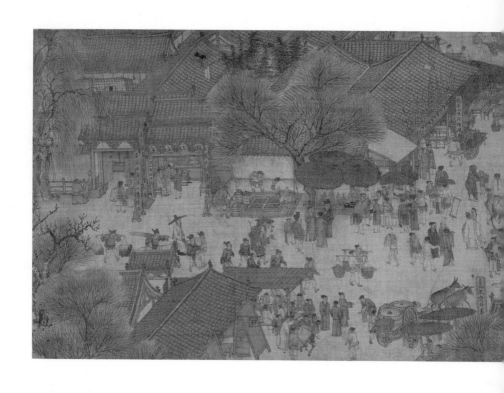

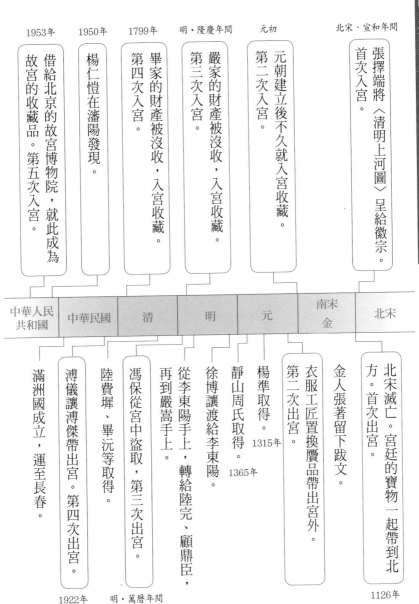

入宮時期

1953年　借給北京的故宮博物院，就此成為故宮的收藏品。第五次入宮。

1950年　楊仁愷在瀋陽發現。

1799年　畢家的財產被沒收，入宮收藏。第四次入宮。

明‧隆慶年間　嚴家的財產被沒收，入宮收藏。第三次入宮。

元初　元朝建立後不久就入宮收藏。第二次入宮。

北宋‧宣和年間　張擇端將〈清明上河圖〉呈給徽宗。首次入宮。

| 中華人民共和國 | 中華民國 | 清 | 明 | 元 | 南宋 金 | 北宋 |

滿洲國成立，運至長春。

1922年　溥儀讓溥傑帶出宮。第四次出宮。

明‧萬曆年間　陸費墀、畢沅等取得。

馮保從宮中盜取，第三次出宮。

從李東陽手上，轉給陸完、顧鼎臣，再到嚴嵩手上。

徐博讓渡給李東陽。

靜山周氏取得。

楊準取得。1315年　第二次出宮。1365年

衣服工匠置換贋品帶出宮外。

金人張著留下跋文。

北宋滅亡。宮廷的寶物一起帶到北方。首次出宮。1126年

出宮時期

世界的《清明上河圖》清單

（主要參考《清明上河圖珍藏版》，天津人民美術出版社）

編號	時代	作者（如為仿本，則為模仿對象的時代及作者名）	畫名	收藏者
1	宋	張擇端	《清明上河圖》（真跡）	北京故宮
2	宋	張擇端	《清明上河圖》	美國史丹佛大學美術館
3	宋	張擇端	《清明上河圖》	大英博物館
4	宋	張擇端	《清明上河圖》	大英博物館
5	宋	張擇端	《清明上河圖》	大英博物館
6	宋	張擇端	《清明上河圖》	東京國立博物館
7	宋	張擇端	《清明上河圖》	台北故宮
8	宋	張擇端	《清明上河圖》	台北故宮
9	宋	張擇端	《清明上河圖》	遼寧省博物館
10	宋	張擇端	《清明上河圖》	日本私人收藏家
11	宋	張擇端	《清明上河圖》	美國弗利爾美術館 Freer Gallery of Art
12	元	趙雍	《清明上河圖》	台灣蘭山千館
13	明	仇英	《清明上河圖》	日本宮內廳
14	明	仇英	《清明上河圖》（A）	美國大都會博物館
15	明	仇英	《清明上河圖》（B）	美國大都會博物館

編號	時代	作者	畫名	收藏地
16	明	仇英	〈清明上河圖〉	遼寧省博物館
17	明	仇英	〈清明上河圖〉	日本仙台市博物館
18	明	仇英	〈清明上河圖〉	荷蘭阿姆斯特丹博物館
19	明	仇英	〈清明上河圖〉	法國契努斯基美術館 Musée Cernuschi
20	明	仇英	〈清明上河圖〉	大英博物館
21	明	作者不明（仿仇英）	〈清明上河圖〉	北京故宮
22	明	作者不明（仿仇英）	〈清明上河圖〉	北京故宮
23	明	仇英	〈清明上河圖〉	台北故宮
24	明	仇英	〈清明上河圖〉	台北故宮
25	明	仇英	〈清明上河圖〉	台北故宮
26	明	仇英	〈清明上河圖〉	美國弗利爾美術館
27	明	仇英	〈清明上河圖〉	私人收藏家（二〇〇〇年十二月十日拍賣會得標）
28	明	趙浙	〈清明上河圖〉	日本林原美術館
29	明	沈源	〈清明上河圖〉	台北故宮
30	清	羅福【日文】	〈清明上河圖〉	北京故宮
31	清	清院本	〈清明上河圖〉（真跡）	台北故宮
32	清	劉九德	〈清明上河圖〉	?
33	清	謝遂	〈清明上河圖〉	?

編號	34	35	36	37	38	39	40	41	42	43	44	45	46	47	48	49	50
年代	明	?	明	明	?	宋	宋	宋	明	明	清	明	明末清初	清	清	現代	現代
作者	明人	白雲堂	仇英	夏芷	?	張擇端	張擇端	張擇端	仇英	錢穀	柳里恭	仇英	作者不明	作者不明	清人模仿石濤	馮忠蓮	吳子玉
畫名	〈清明上河圖〉	〈清明上河圖〉複製本	〈清明上河圖〉	〈清明上河圖〉	〈清明上河圖〉	〈清明上河圖〉	〈清明上河圖〉	〈清明上河圖〉	〈清明上河圖〉	〈清明上河圖〉	〈清明上河圖〉	〈清明上河圖〉	〈清明上河圖〉	〈清明上河圖〉	〈清明上河圖〉	〈清明上河圖〉	〈清明上河圖〉
收藏	?	台灣翁氏	日本大倉集古館	日本筑波山神社	岡山縣妙覺寺	?	芝加哥私人收藏家	日本京都中西家	日本大阪濱地家	台北私人收藏家	奈良縣立美術館	?	北京故宮	北京故宮	北京故宮	北京故宮	吳子玉本人

第一章

奇蹟的繪圖‧清明上河圖

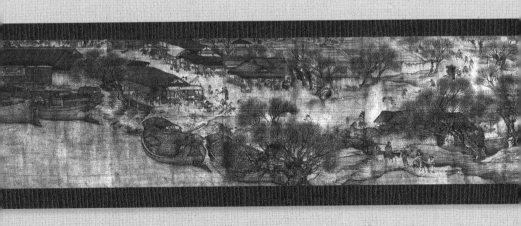

中國美術史的最大發現

一九五〇年八月，瀋陽。

瀋陽是中國東北的重要都市，滿洲國時名為「奉天」，也是「後金」的首都，稱為「盛京」，由清朝建國以前女真族的努爾哈赤所建立。

位在瀋陽市中心東北博物館（遼寧省博物館的前身，於一九五五年改名）的倉庫，年輕的楊仁愷站在這裡。楊仁愷後來成為中國代表性的文物鑑定家，有著「人民鑑定家」、「鑑定大師」的封號。

此時楊仁愷的職銜是「東北人民政府文化部文物處研究室研究員」。

在滿洲國政府垮台後，從滿洲國政府流出了大量繪畫和陶瓷到市場上，甚至有「東北貨」之稱。其中有許多贗品或是仿本，當然也有精品中的精品。楊仁愷的工作就是把倉庫的文物一一鑑定，分出真品及贗品。

楊仁愷於一九一五年出生於四川，連大學也沒讀過，是個小地方的教師。如果沒有打仗，他可能就在故鄉四川終其一生。然而動盪的歷史給了楊仁愷不同的人生。

一九四〇年代初期，日本軍隊入侵中國大陸，國民政府遷移到重慶，透過熟人

的介紹，楊仁愷開始在出版社工作。在這裡擔任藝文雜誌《說文》月刊的編輯。

考古學者衛聚賢是《說文》的總編輯，他曾參與民國時期多處古蹟挖掘工作，一九四九年中國共產黨取得政權以後移居香港，後來搬到台灣。當時在衛聚賢周遭尚有郭沫若、商承祚等重要文化界人士，都與國民政府一起疏散到重慶。楊仁愷負責看稿子，也和這些人熟悉起來，增長了中國美術的相關知識。

擔任北京故宮博物院院長的馬衡，特別喜愛楊仁愷。當時故宮文物從北京的博物院疏散到中國西部的四川省，馬衡也在重慶。楊仁愷從馬衡身上學到中國藝術的入門知識，經常瀏覽宋代、唐代的珍貴古書畫。

一九四五年日本投降後，隨即展開國共內戰，《說文》也停止發行。楊仁愷為了找工作搬到北京，希望在北京運用他在中國藝術方面的知識，因此他到著名的骨董街「琉璃廠」附近骨董店工作，培養鑑識的眼光。後來也自稱「我是在琉璃廠大

楊仁愷。

三八

學畢業的」，引以為傲。

一九五○年起移居瀋陽，在東北政府的文化部任職，善用他的文物知識。瀋陽故宮存有世界最大的叢書《四庫全書》，他常常到東北博物館幫忙整理。

在倉庫內，擺在楊仁愷面前有三張幾乎相同的畫卷，都叫做〈清明上河圖〉，描繪古時候的街道市集，在中國多少對於繪畫有點常識的人都聽過這幅畫的名字。這幅畫的仿本和贗品極多，大家相信真跡已經散失不見。包括楊仁愷在內，沒人會想到真跡就在這裡。頂多就是混雜了明代時畫得品質比較好的仿本，回流到收藏品較少的博物館中，沒有什麼好期待的。

開始鑑定的楊仁愷，打開第一張〈清明上河圖〉。一看就知道是贗品，完全沒有價值。

接著鑑定下一張，博物館內其他同事曾說「說不定是真跡」，果然一眼瞄過就知道是好東西，楊仁愷原本認為是「明代的作品」，但是品質相當好，也有可能是仇英的真跡。先選為「收藏」這一邊。

到了最後一張畫。之前已經聽說「是贗品的可能性很高」，沒有多想就把畫攤開，突然背脊感到一陣涼意，臉上露出笑容光采，不經思索地大叫「這是這個！」中國的繪畫具備了各個時代的特色，因為每個時代都有偏好的筆法和顏色。

很明顯地，眼前這張是宋代的繪畫。

在中國，宋代的繪畫評價極高。因為年代久遠加上數量稀少，宋代留下的高水準名作被稱為中國繪畫的最高峰。

當時東北博物館幾乎沒有宋代的畫，瞭解宋代繪畫的人很少。楊仁愷因為過去馬衡讓他鑑賞過許多宋代的畫，又在北京的骨董街培養了眼力，因此知道手邊的作品就是宋代繪畫。

「這絕對不是仿本或摹本，這很可能是〈清明上河圖〉的真跡。」

楊仁愷也避免驟下結論，先找到所有能搜尋到的資料，調查張擇端所描繪的〈清明上河圖〉。當時應該沒有附照片的書籍圖鑑，參考的是《東京夢華錄》這類的文獻資料。

宋代分為北宋和南宋兩個時代（第四章將詳述）。〈清明上河圖〉是在北宋末期畫的。《東京夢華錄》記載了居住在北宋首府開封的孟元老，在滅亡後懷念開封的繁華，鉅細靡遺地紀錄當時開封的樣貌，是本非小說類作品。

在這本《東京夢華錄》所描寫的開封，有著倉庫等等和畫裡一致的地方，引起楊仁愷的注意，這幅畫的鑑定結果判定為真跡。

這在中華人民共和國的美術史上，可稱為「最大發現」的一瞬間。

因為辛亥革命流到滿洲

為何在東北出現〈清明上河圖〉，得從辛亥革命談起。

一九一二年清朝倒台，中華民國政府為了避免增加情勢的混亂，允許末代皇帝溥儀留在清廷的紫禁城宮內。舊宮廷的費用開銷成本相當大，新政府採取限制預算的措施，如果不變賣清朝蓄積了二百七十年的文物，根本沒辦法維持生活。

眼看前景慘淡，溥儀還是紫禁城主人的期間，就把手上中華文明精華的珍品帶出宮外。也用「恩賜」的名義交給弟弟溥傑，偷偷地一點一點拿到市面上。依據後來發現的《恩賞目錄》，至少有一千件以上唐代到清代的貴重字畫由溥傑運出去。

《目錄》中也包括張擇端畫的〈清明上河圖〉，究竟溥儀是否在知情的狀況下交給溥傑，尚不得而知。宮中的確收藏了數個版本的〈清明上河圖〉，也交給溥傑幾件，其中確實包含真跡的作品。

歷史很有意思──如果溥儀當初沒有把它帶出宮外，〈清明上河圖〉大概就會隨著蔣介石在一九四九年到了台灣。〈清明上河圖〉後來被賦予「國寶」的地位，從這個角度看，溥儀是中華人民共和國的恩人。

從北京紫禁城運出的〈清明上河圖〉真跡，先到了天津，後來溥儀到滿洲國當

皇帝，又運到滿洲國的首都新京（現在的長春），收藏在皇宮內。

一九四五年日本投降後，溥儀攜帶大量文物想逃亡到日本，但被蘇聯軍隊攔下監禁，送到西伯利亞，再轉到中國接受思想改造。從一九四五年直到楊仁愷一九五〇年在瀋陽發現的這段期間，誰也不知道〈清明上河圖〉遭遇到什麼樣的命運。這也是這幅畫的許多謎團之一。

二〇一一年秋天的瀋陽，寒流來襲，氣溫降到零度以下。

為了詳細瞭解楊仁愷「發現」的經過，我來到瀋陽。因為楊仁愷已經過世，所以拜訪了幾位相關人士。

楊仁愷在發現〈清明上河圖〉之後，一舉變成名人。從瀋陽的遼寧省博物館職員，晉升為副館長。退休後也享受終身名譽館長的待遇，於二〇〇八年過世。

在遼寧省博物館，我和師事楊仁愷的人物見面。這天是星期一博物館休館，博物館的前研究員戴立強正在會客室等著我。

他在博物館負責裱裝工作，個性嚴謹，謙稱自己是一邊動手裱裝一邊學習專業知識，四十幾歲以後才獲得楊仁愷的肯定，職位晉升為研究人員。

在楊仁愷底下，戴立強負責〈清明上河圖〉、〈姑蘇繁華圖〉（徐揚作品）等

研究工作，〈姑蘇繁華圖〉也是這個博物館收藏的清代名畫，戴立強去年從博物館屆齡退休。

依據戴立強的說法，一九四五年滿洲國倒台到一九五〇年楊仁愷「發現」的這五年間，〈清明上河圖〉處於什麼樣的狀態，推測有以下三個可能性。

第一，溥儀意圖逃亡日本，從宮廷帶出的好幾個行李箱中裝有骨董和飾品，〈清明上河圖〉也包括在內。溥儀在機場被蘇聯軍隊逮捕收押，蘇聯軍就把〈清明上河圖〉交給當時的東北民生聯軍（後來併入人民解放軍），再移交給東北人民銀行保管。

戴立強，攝於中國遼寧省博物館前（作者攝影）。

第二，東北地方的人民解放軍有位參謀長名叫張克威，他喜愛文物，在長春的市場上偶然買到〈清明上河圖〉，後來寄贈給東北人民銀行。

第三，溥儀的隨員帶著〈清明上河圖〉等文物，後來和溥儀分開，自己逃亡，在大栗子溝這個地方被東北民生聯軍逮捕，再移交給東北人民銀行保管。

戴立強說，這三種狀況以第一種的可能性最高。但是沒有蘇聯軍隊的資料，很難查證。

他笑著說「我現在沒辦法確定哪一種狀況是真的，每種說法都缺乏關鍵性的證據，都有弱點，馬上就會被反駁。」

無論如何，在那樣危險的時期，〈清明上河圖〉被丟掉、燒掉、甚至不見等等都有可能。〈清明上河圖〉逃過一劫，在一九五○年時被楊仁愷找到，避開了永遠的「消失」。

楊仁愷對於發現〈清明上河圖〉的「偉業」，不太在公開場合提起。他生前曾在接受中國中央電視台的專訪中直率地說：「溥儀帶了三幅〈清明上河圖〉，到底哪一件是真跡，溥儀自己也不清楚，我不過是因為具備經驗和知識，所以知道哪幅是真跡。」

楊仁愷的代表著作《國寶沉浮錄》中，有關〈清明上河圖〉的敘述很短，讓讀者有著避重就輕的感覺。

住在瀋陽的畫家王成，曾經擔任楊仁愷的祕書，他說：「他是個具有專業技師氣質的人，認為自己只是在做專業的工作，對於周遭的人以特別的眼光看待發現〈清明上河圖〉這件事情，他一點也不覺得高興。在發現〈清明上河圖〉以後，在東北地方發掘出堆積如山的骨董，他認為這些對於國家的貢獻反而比較重要。」

如同王成所說，楊仁愷不只是發掘〈清明上河圖〉，他一生都奉獻給發掘「消失的名畫」。

中國在革命後，一九五〇年代推動反腐敗的三反五反運動，一九六〇年代開始的文化大革命，吹起批判資產階級的風潮，擁有舊宮廷骨董將會成為被批鬥的對象。運動興盛時期，企業或個人在革命前偷偷取得的「東北貨」，一下子都流到了市面上。

聽到這樣的消息，楊仁愷以瀋陽的博物館為據點，來回穿梭長春、營口、天津、錦州等城市，鑑定和收購文物。

因為日本戰敗後的混亂，滿洲國士兵進入溥儀居住的滿洲國宮廷掠奪文物的事情，也廣為人知。掠奪者多數住在東北，為了錢就隨便拋售文物。當時他的工作

就是依據這些訊息跑到這些人的家裡去制止，說服他們「偷來的是不義之財，還給國家才有道理吧」。

透過這樣的方式徵集到的文物件數，據說超過一千件。大部分都收藏在遼寧省博物館，一部分的「絕品」則移送到北京故宮博物院。

遼寧博物館收藏品都有編號，從第一到一三〇號都不在博物館，全都移到故宮等中央級機關。收藏在博物館的是第一三一號以後的文物。

楊仁愷發現的名作，都是國家一級文物的國寶級作品。

「當時中國各地的博物館都苦於收集文物，而遼寧省博物館因楊仁愷蒐集到的珍品，顯得很有份量。因此

楊仁愷的長子、楊健，攝於瀋陽家裡（作者攝影）。

北京虎視眈眈，甚至有偷偷被帶走的。因為有楊仁愷，北京故宮才能有個博物館的樣子。」王成這麼說。

如果沒有中日戰爭，楊仁愷就不會在《說文》工作；如果沒有國共內戰，他就不會去北京；滿洲國如果沒有倒台，他也不會與〈清明上河圖〉相遇。

從這層意義上看，楊仁愷的人生和發現〈清明上河圖〉，都是中國近代史中動盪的一環。歷史、政治、個人的複雜交錯，從〈清明上河圖〉這一張畫就可以反映出來。

楊仁愷的長子楊健，生於一九四八年，在研究機構的技術部門上班，過去對於父親的功績不太關心。當他父親過世時，見到許多人前來弔唁，才對自己的無知感到丟臉，而將父親的朋友及同事們寄來的文章集結成一本很厚的紀念集。

在家中和我見面時，楊健說：「我父親一生都在追尋因為日本投降和滿洲國倒台而散逸的文物。」他是尋找散逸文物的獵人，第一件捕獲的獵物就是〈清明上河圖〉，也是一生中最大的收穫。

〈清明上河圖〉因為北宋滅亡而流出

楊仁愷發現的〈清明上河圖〉，在一九五三年離開瀋陽，移到北京故宮博物

院。有關這之後的發展，後面的章節會再提到。

先把時鐘的指針調回到〈清明上河圖〉誕生的時間。

在〈序言〉中，曾經用「五度入宮、四度出宮」這句話來形容〈清明上河圖〉的歷史。

一一二七年北宋滅亡，〈清明上河圖〉在開封很可能落入金人之手。這是首次的「出宮」。金朝從北宋把人、物、錢等能帶的都帶到北方去，中國人稱此為「靖康之變」。〈清明上河圖〉及其他財寶大概全都運到了金的首都燕京（現在的北京）。

寫下跋文的張著，也是官員，但並不是位階很高的職務。在金朝，張著擁有這幅描寫北宋繁華的〈清明上河圖〉，評價或許並不高。

忽必烈滅金，建立元朝，金人從北宋奪取的文物也由元代接收。不清楚是在哪個時間點，元代在建國初期就把〈清明上河圖〉收藏至宮內。此畫第一次入宮是張擇端呈給宋徽宗，這是第二次「入宮」。

元代時，沒機會看到人們欣賞〈清明上河圖〉的樣子。這幅畫收在宮廷的倉庫裡，過了一段也沒誰也沒看過的日子。

在當時，元朝內務府的「裝裱匠」看過這張沉睡在倉庫的〈清明上河圖〉，裝

四八

裱匠是負責裱裝書畫的專業技師，當時的文人都須具備嗜好書畫的文采，家裡都僱用了裱匠。

這位裱匠曾經聽聞〈清明上河圖〉的好評，思索著怎麼把畫夾帶出宮，準備了一張假畫置換真畫，賣掉真跡賺錢。這是第二次「出宮」。

之後，幾位元朝人陸續成為這幅畫的所有者，包括杭州的陳彥廉、蜀的楊准、靜山的周氏。到了明代，畫仍在民間流傳。歷經朱鶴坡、徐溥，在一五一五年左右被李東陽收藏。李東陽是明代中期的人物，年紀輕輕就進士及第，是位知名的政治家和詩人。因為非常嚮往、喜愛〈清明上河圖〉，他的友人徐溥特別讓給李東陽，李東陽在一五一六年過世，所以是在晚年時達成了心願。

李東陽在〈清明上河圖〉留下長篇的題跋，詳細描述過去收藏的經過。

在李東陽之後，〈清明上河圖〉轉到兵部尚書（國防部長）陸完手上，後才轉賣給江蘇的顧鼎臣，他曾任禮部尚書（教育部長），是位重量級的政治家。

這個時期，明朝有位名叫嚴嵩的官員，透過道教的祭典取得熱衷道教的嘉靖皇帝的信任，展開政治賄賂握有了權勢。他愛好收藏藝術品，也對〈清明上河圖〉很有興趣。雖然派出「搜索隊」到處找，但是沒有結果。

這個時候，〈清明上河圖〉在陸完手上。兵部尚書是國防部長，職位不低，

但卻敵不過以皇帝為靠山的嚴嵩。陸完被羅織罪名，降職發配到福建，最後離奇死亡。

陸完的妻子王氏，知道丈夫深愛這幅〈清明上河圖〉，將這幅畫藏在枕頭中，每晚睡在這枕上。

王氏有位外甥知道她握有〈清明上河圖〉，使計希望能將畫讓渡給他。外甥一邊討她開心，一邊拜託她「讓我看一眼就好」。王氏行事謹慎，開出條件說「只能在室內看一下，不准帶筆進來」。

但是外甥「道高一尺，魔高一丈」。他請求看畫許多次，把畫的內容都記下，完成了仿本。

當時，都御史王忬知道嚴嵩正在找尋〈清明上河圖〉，為了巴結他，花費白銀五百兩購入這張仿本，但他以為是真跡，還獻給了嚴嵩。但是嚴嵩的裝裱匠看出這是假畫，反而向王忬勒索，但王忬不相信，拒絕裝裱匠的索求。

龍心大悅的嚴嵩開席宴客，並向賓客展示〈清明上河圖〉。但是裝裱匠卻在賓客面前爆料說這幅畫是贗品，潑水在圖畫上，洗掉偽裝古色的藥劑。他指著王忬說「把假畫當真畫送，自己卻把真畫藏起來。」

王忬後來因為打仗戰敗而被處死，嚴嵩終於從顧鼎臣手上拿到真跡。

《金瓶梅》的親生父母是？

這一段比較像是故事，沒有百分之百的可信度，也還有其他的版本。

由於嚴嵩對〈清明上河圖〉的執著，促成中國文學史上的名作《金瓶梅》誕生。

《金瓶梅》是明代的通俗小說，簡單說就是今天的情色小說。即使在現代中國，如此露骨地描寫性愛也會列為「禁書」。而作者是誰，迄今仍不明。

依據中國文化史學者中野美代子的說法，故事是這樣的：

王忬其實手中握有〈清明上河圖〉的真跡，嚴嵩強要王忬給他，所以王忬製作了仿本，正要呈給嚴嵩時，被大文豪唐荊川看穿，嚴嵩大怒便殺死王忬。王忬的兒子王世貞也是有名的文人，為了復仇，鎖定唐荊川。

王世貞知道唐荊川讀書有個習慣，會用手指沾口水翻頁。他花了三年寫出《金瓶梅》，並在每一頁上塗上毒藥。

派人盯梢唐荊川出門的時間，故意在街角大肆宣傳，鎖定唐荊川讓他買下《金瓶梅》。他在車上看到忘我，車子抵達家門時已經中毒身亡。這個故事還有其他不同的版本，如果要一一介紹可能沒完沒了。

依據歷史的考證，現在沒有人認為王世貞是《金瓶梅》的作者。但是王世貞怨恨嚴嵩殺害自己的父親，確是事實，在王世貞的著作中有著不少言詞批判嚴嵩之處。

無論如何，因為爭奪〈清明上河圖〉而產生的怨恨，甚至有《金瓶梅》的這段故事，極有意思。這兩部作品類別完全不同，卻都廣為普羅大眾所知。

同樣有趣的是，描寫北宋時代民眾叛變的《水滸傳》，後來又衍生了《金瓶梅》。

在《水滸傳》中，武松是在梁山泊揭竿起義的英雄之一。潘金蓮嫁給武松的哥哥，卻與西門慶通姦因而被殺。《金瓶梅》設定的故事背景是潘金蓮沒有被殺，和西門慶同居，並牽涉到其他女性，在一個大宅院裡每天過著慾望橫流的日子。

《水滸傳》反映的是〈清明上河圖〉主題——開封城市的繁華背後，民眾苦於官僚腐敗及重稅的壓力，描寫英雄好漢們揭竿起義的故事。從這個意義上來看，據說是南宋時期寫出的《水滸傳》與〈清明上河圖〉足以相提並論，它們分別代表了以北宋末期為時代舞台的表裡，可說是藝術文化作品的雙胞胎。而從《水滸傳》衍生出來的《金瓶梅》，在作品誕生的流傳故事中還隱藏了〈清明上河圖〉的愛怨情仇……。

能延伸連結出如此有意思的傳奇故事，也是〈清明上河圖〉的魅力之一。

權力者追求的〈清明上河圖〉

再拉回正題。嚴嵩失勢以後，財產遭沒收，造就了〈清明上河圖〉的第三度「入宮」。

應該是收藏在宮內的〈清明上河圖〉，流到一位叫做馮保的宦官手上。馮保是「太監」，這是宦官中的最高層級。入宮等於是皇帝的收藏，這是個魑魅魍魎的世界，在紫禁城內，什麼事都可能發生。

馮保怎麼到手的經過不詳。如果是皇帝的恩賜，馮保應該會在跋文上大誇其詞，但是都沒有提到。應該是偷竊自宮廷的內務府倉庫，這在元朝也曾發生過前例。

這是沒有史料根據的一種民間傳說、一段插曲：話說〈清明上河圖〉進入明朝皇宮後，有個小官員要偷出來高價賣出。從倉庫盜取出來時，正好有人要經過，因此慌慌張張地塞進石頭的縫隙中。這時候，不巧遇到傾盆大雨，小官員再把畫取出時已經完全溼透，無法修復。後來被發現了，小官員被處以刑罰。

但是這故事背後還有故事——這是偷了〈清明上河圖〉的馮保，故意散布謠言，讓周圍的人都相信〈清明上河圖〉已經不在這世上。

如果這件事情為真，馮保可說是位了不起的策士。

在明朝入宮的〈清明上河圖〉，又流向民間，這是第三度「出宮」。

馮保在〈清明上河圖〉的留白部分記下了跋文：

　余侍禦之暇，嘗閱圖籍，見宋時張擇端〈清明上河圖〉，……誠希世之珍歟，宜珍藏之。

可以想見他當時的心情非常地愉悅。

但是後來作惡多端的馮保被彈劾，和他的侄子死於獄中。從這裡看，無論是嚴嵩或是馮保，這些中國權力者的末路都不勝唏噓。或說這是一個魔咒，只要經手〈清明上河圖〉都會遭逢不幸。溥儀也遇到清朝滅亡，再到滿洲當皇帝也是被消滅。如果是這樣的話，現在的中華人民共和國將會是……。

明末清初，〈清明上河圖〉的去向不明，不知〈清明上河圖〉落入何人手中。

二○一一年十一月撰寫本書的最後階段時，有位中國研究〈清明上河圖〉的學

者朋友，電郵來一個新聞報導的連結。

這個報導的標題是「青年學者尚瓊解開『鷺津如壽』之謎」。

看到「鷺津如壽」這幾個字也瞭解意思的人，算是相當瞭解〈清明上河圖〉的怪咖。在〈清明上河圖〉上，共有十四個人題跋。其中十三人都有署名，只有最後一段跋文只寫了「鷺津如壽」，也不知是何方神聖，讓考證跋文的學者傷透腦筋。

然而，這段跋文寫在明末清初〈清明上河圖〉「失蹤」的那段時間。河南省許昌市襄城縣的民間藝術愛好者尚瓊解開了這個謎。

古時候中國人寫跋文，寫下自己的名字是以「籍貫＋姓名」的形式書寫，在〈清明上河圖〉上跋文留有姓名的十三個人，其中有八人是以這樣的方式。

但是中國沒有「鷺津」這個地名，依據尚瓊的調查，福建省的廈門過去曾有「鷺島」、「鷺門」、「鷺江」等名稱，都有「鷺」字，「鷺津」也曾是廈門的別名。

我過去曾在廈門大學留學過一年，讀到這篇報導時，突然聯想到廈門市有飯店名稱是「鷺江酒店」、「鷺島酒店」，都有「鷺」字。

接下來的問題就是到底在廈門有沒有「如壽」這號人物？考證工作極難。尚瓊查了廈門的地方誌，發現在明代有位僧侶法號「如壽」──離廈門不遠的泉州開元寺，曾有位僧侶叫「如壽」，據說「精通書法」，家住在廈門。

不僅如此，這位如壽其實是明朝遺臣，到最後仍拒絕臣服於清，為了守身而出家。

這段跋文是以楷書書寫，筆觸非常縝密。在史書上也寫如壽「精通楷書」，這點相當吻合。

依據尚瓊的結論，〈清明上河圖〉曾經在如壽這號人物的手上，福建省廈門也是明朝遺臣的最後抵抗地點。

這個說法的可信度，依照通報資訊給我的學者，他認為「相當程度掌握到關鍵」。

真相如何尚待日後的檢證，民間學者提出具有一定說服力的新說法不斷傳出，這是中國的深奧之處。

清代後再入宮廷

時間來到清朝的最盛時期乾隆皇帝時代，在歷史舞台上暫時銷聲匿跡的〈清明上河圖〉，又傳出消息。這次擁有畫的人是浙江桐鄉出身的科舉進士陸費墀。

陸費墀是翰林院內負責編纂四庫全書的負責人，他在〈清明上河圖〉上鈐印題

跋，臨終前致贈給友人畢沅。

畢沅是當時著名的學者，鑽研金石學，有關古代青銅器石刻上的銘文和畫像，留下許多相關研究業績，也是清朝的高官。

畢沅有個弟弟名叫畢瀧，他是著名的骨董收藏家。畢沅得到〈清明上河圖〉以後，曾多次和畢瀧一同鑑賞。因此在〈清明上河圖〉上留有這兩人的印章，畢沅的印章字體是紅色的（陽印），畢瀧的印章印出來是用紅色為底，字體是空的（陰印）。

畢家一家都是讀書人，風光一時，卻也和過去其他擁有畫的人一樣，因為某個事件被抄家，家產都被清廷沒收。〈清明上河圖〉在這個時候收進宮廷的倉庫，這是第四度「入宮」。

這時候皇帝是嘉慶皇帝，非常喜愛〈清明上河圖〉，把它收藏在紫禁城內的延春閣，並收錄在《石渠寶笈三編》中。這是〈清明上河圖〉首次登載在官方文件中，《石渠寶笈本》記錄為張擇端的真跡。

歷經顛沛流離的〈清明上河圖〉，從此在清朝的太平盛世中，成為宮廷的收藏，安然度過一百年。

此時，清朝國力漸露衰敗之象，漸漸不平靜起來。

一八五六年亞羅號事件引發的第二次鴉片戰爭，英法聯軍在一八九○年侵略北京，占領圓明園並加以破壞，掠奪文物近兩萬件。之後，在一九○○年義和團之亂開始時，日、英、德、法、俄等八國駐守北京，皇宮的設施遭到八國聯軍的破壞。

〈清明上河圖〉因為放在深宮，沒被破壞。如果當時就被掠奪，現在應該會收藏在某個歐美的美術館。

然而這個幸運並不長久。一九一一年清朝倒台，〈清明上河圖〉第四度「出宮」。

前面曾經提到過的，在辛亥革命以後，住在紫禁城的溥儀在一九二○年代以「賞賜」名義，把大量的文物交給弟弟溥傑，再運到天津的避難地張園。其中也包括〈清明上河圖〉。張園原本是山西商人所建的宅邸，被趕出紫禁城的溥傑，暫時滯留在此。

滿洲國成立以後，溥儀當皇帝，把〈清明上河圖〉等文物帶到滿洲國首都新京（現在的長春）的皇宮。嚴格說來，宮廷的文物都是皇帝的東西，但是辛亥革命以後，已從皇帝退位的溥儀是否仍有文物的處分權，這個問題十分微妙，從現在的中華人民共和國的立場來看，認定是「偷竊」。

一直到一九四五年日本戰敗為止，〈清明上河圖〉一直放在皇宮的書庫，這幅

畫的價值極高，但是並無書面文字記錄溥儀對於這幅畫的鍾愛。滿洲國垮台後皇宮

陷入極度混亂，〈清明上河圖〉也不知去向。

誰也不知道〈清明上河圖〉的真跡何在，直到它出現在楊仁愷的面前。

從瀋陽到北京

在瀋陽發現的〈清明上河圖〉，一九五三年一月在東北博物館開放對外展示。

這是中國歷史上首次將〈清明上河圖〉向一般民眾公開。

展覽會的主題是「偉大祖國的古代藝術特別展」，在新中國成立以後第一次有

這樣的展覽，也是因為楊仁愷認真蒐集「東北貨」的成果。

同年（一九五三）十月，〈清明上河圖〉從瀋陽運到北京。

《人民日報》報導的標題是「陳列我國隋唐至明清的500件名畫」，同時報導

北京故宮博物院繪畫館正式開館。報導其中有一段是這樣的：

　　此次展覽最引人注目的是張擇端的〈清明上河圖〉及王希孟的〈千里江山

圖〉，前者是美麗的構圖及配置，描繪生活在農村及城市的人們，豐富的生活

型態……。

參加繪畫館開幕典禮的是中央人民政府的朱德副主席、郭沫若等知名人士，報導中提到中國著名學者鄭振鐸說：「〈清明上河圖〉是現實主義的傑作，從郊外的村落到城市街道，陳列南北雜貨，生活百態，是一幅最棒的風俗畫。」

這裡提到的「現實主義」，英文是realism，在社會主義的中國，realism是極為肯定的用法。自此之後，在中國評價〈清明上河圖〉時，經常使用「現實主義」的字眼。

對於否定了資產階級的革命中國，〈清明上河圖〉呈現出「政治正確」的姿態，因為它的主題不是豪奢的宮廷生活，而是生動描寫庶民生活，這也大大提升了〈清明上河圖〉在中國的地位。

〈清明上河圖〉從東北博物館借給北京的故宮博物院，不再回到瀋陽，這是因為北京故宮不肯放手。

依據戴立強的說法，東北博物館雖然希望要回來，但這是國家層級的事情，

一九五九年正式成為北京故宮的收藏品。

有關這部分的歷史，北京故宮這邊幾乎沒有相關資料，也許是把借來的東西變

成自己的，在道義上感覺不好意思吧。

北京從瀋陽「強奪」〈清明上河圖〉，這也和一九四九年剛誕生的中華人民共和國為了發揚國威有關。

北京的「故宮博物院」成立於一九二五年十月十日，這一天是辛亥革命開始之日，在中國訂為「雙十節」。從清宮接收大量文物的中華民國，當作「革命的成果」展現給一般大眾。在中國歷史上，這也是首個現代博物館的誕生，把貴重的骨董展示給民眾一飽眼福。

但是受到日本進攻東北的情勢愈趨緊張，一九三三年故宮文物開始運往上海、南京，到中日戰爭全面展開後，再運往中國西部的四川省。日本投降後，故宮文物幾乎回到南京，本應該再運回北京之際，爆發國共內戰，國民政府的蔣介石眼看大勢已去，運了三千箱故宮文物到台灣，剩下的在一九四九年中華人民共和國成立後回到北京。

對於中國共產黨而言，孫文成立的中華民國算是共產黨革命的前奏曲，在達成真正的革命以後，當然要把「革命的成果」更加發揚光大。

新國家誕生後不久，一九五〇年時故宮再度開幕。但是實際上博物館內容是空的，展品的安排有困難。尤其不足的是書法和繪畫，這兩項在中國藝術上有著崇高

地位。書畫中水準較佳的大半都被蔣介石帶到台灣去了，對於北京故宮來說，充實書畫的收藏變成當務之急。

在這個情況下，瀋陽發現的〈清明上河圖〉變成重要醒目的展示品。之後每年慶祝新中國建國的國慶日時就拿出來展示，每次都吸引大批觀光客。

從東北博物館接收到的〈清明上河圖〉，保存狀態相當惡劣，在北京故宮內引起震驚。這也是無可厚非之事，從四百年前明朝末期以來，這幅畫都不曾裝裱過，毀損狀況十分嚴重。

所謂的裝裱不是只有裝框而

北京故宮（作者攝影）。

已，在美術館而言是同時進行修復作業。北京故宮第一次為〈清明上河圖〉裝裱，於一九七三年進行。

〈清明上河圖〉進入北京故宮的二十年歲月中，文化大革命的輕視文物及北京故宮的混亂，都是沒有好好維持修復的重要原因。

毛澤東發動的文化大革命，讓中國的文化行政陷入困境。故宮成為「破四舊」（打破舊文化、舊習慣、舊風俗、舊思想）口號的攻擊對象，屢屢發生紅衛兵挾眾高喊「破壞故宮」的事件。幸好共產黨的指導總部也不允許故宮遭到破壞，閉館停止對外開放。

一九六八年紅衛兵進駐故宮，在故宮內部設立革命委員會。一九六九年時大部分的故宮職員都被下放到農村，故宮的營運陷入完全停滯的狀態。

故宮恢復正常營運是一九七一年。當時北京故宮的第一件任務就是要展開〈清明上河圖〉的修復作業。

此後，有關〈清明上河圖〉並沒有發生什麼新聞，到了一九九四年，突然宣布把〈清明上河圖〉流失的後半段成功修復回來，「〈清明上河圖〉恢復全貌」的新聞傳遍全中國。

依據當時《人民日報》的報導，遼寧省公安廳有位名叫羅東平的人物，四十

歲，自幼喜愛繪畫，在一九八五年出版的《中國書畫》雜誌中讀了有關〈清明上河圖〉的介紹，腦中浮現一個想法，想親手把流失的畫修補回來。

他利用公餘閒暇，花了五年的時間，參考《東京夢華錄》的敘述而完成。〈清明上河圖〉原長五百二十八公分，羅東平的「完整版」達到一千零八十公分，幾乎是原來的兩倍。

關於增加的內容，羅東平本人說「現在的〈清明上河圖〉大致分為郊外、城的外部及城內等三部分。進一步把城內的剩餘部分、對面城的外部，加上郊外，這樣子形成完整的畫」。

至此如果是把它當作奇人異事挑戰新鮮事，不過是一條社會新聞。《人民日報》還這樣報導：「十一月二十九日故宮進行品評會獲得好評，北京故宮當場納為收藏品。」北京故宮將它列為國家二級文物，納入收藏。

中國知名鑑定家徐邦達將這個「完整版」帶回家三天，仔細慢慢鑑定的結果，認為「正確再現宋代當時的汴河景色，令人驚嘆，值得稱許」，大加讚賞。

徐邦達是這個領域的最具權威人士，這樣新聞的出現不是茶餘飯後的小事而已。但是後來並沒有把羅東平的「作品」和張擇端的真跡聯展的相關訊息，可見之後的評價也是不了了之。

進入二十一世紀以後，〈清明上河圖〉活躍的舞台更加廣大。二〇〇二年於上海博物館展示，二〇〇四年為紀念遼寧博物館的新館完成，從北京借過去展示。此時「事隔半世紀的衣錦還鄉」，轟動一時。

二〇〇七年香港主權回歸十周年時，也到香港展覽。

每一次進場看展的觀眾都破紀錄，在外面排隊等候五、六個小時的人也成為熱門的話題。這些熱度更加鞏固這幅畫代表中國的地位，這是近十年的〈清明上河圖〉。

解開〈清明上河圖〉的歷史，深深感受到一個「文物在移動」的事實。

特別是王朝的衰退、戰亂情勢等帶來的不安定，使得它的移動更有活力。

光是有記錄的，就看到開封（北宋）→ 北京（元）→ 蘇州、杭州等江南地區（明）→ 北京（明）→ 廈門？（明）→ 北京（清）→ 長春（滿洲國）→ 瀋陽 → 北京（現在）。

在這背後所顯現的是藝術品和貨幣、金銀一樣變成可以搬運的「財」，而且在文化上比金錢更有價值，擁有者還有一項附加價值——可對外證明自身的社會地位。這個附加價值，最難能可貴的就是反映權力者的眼光。

過去的王朝，擁有權勢者競相要取得〈清明上河圖〉。

權力者想要利用文物，因為擁有權力，文物得以繼續存在；也有相反的看法認為是人類被文物所操弄。文物的力量是個無底洞，〈清明上河圖〉歷經多次試煉且奇蹟式地留存下來，全都呈現在我們的眼前。

第二章
散布至全世界的〈清明上河圖〉

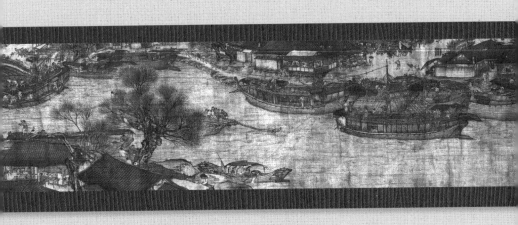

世界上的五十件〈清明上河圖〉

〈清明上河圖〉是一座迷宮。

這裡先以「張擇端是〈清明上河圖〉的作者」為前提來討論，否則這座迷宮真的會讓人困在裡面。

第一章的介紹，是從〈清明上河圖〉的誕生到現在的歷史為縱軸，第二章的切入觀點，將從〈清明上河圖〉散布至全世界為橫軸。

美術館收藏的繪畫，通常都被認定為具有一定價值的作品，以「清明上河圖」為題的作品在全世界達五十件，另外也有一百件的說法。

依據奈良大學名譽教授古原宏伸的調查，全世界確認有四十一件。此外，中國北京故宮相關人士參與編纂的《清明上河圖：珍藏版》（天津人民美術出版社）一書，揭示了五十件的清單。古原教授的清單和這份清單，資料多少有些差異。

例如，古原教授的論文是這樣論述的：

〈清明上河圖〉的現存遺品中，日本有十八件，台北有十三件，紐約有六件，倫敦有四件，芝加哥、洛杉磯、布拉格及北京等地各三件，其他去向不明

的有四件，共計四十一件，未來可能會再增加數件。

而依據《清明上河圖：珍藏版》的說法：中國有十件、台灣有十件、日本有十一件、美國有六件、歐洲有六件、其他走向不明的有五件。

古原教授的清單中，由於比較容易有管道調查傳到日本來的〈清明上河圖〉，因此日本的收藏品數量較多。而清單中的「北京」應解讀為中國，「台北」則是台灣。

因為是中國方面的調查，當然比較容易掌握中國境內的收藏品。什麼樣的作品可以納入清單，這是定義問題，所以去追究數量的多寡，意義不大。

比較重要的是，竟然有這麼多的〈清明上河圖〉散落在世界各地，遍布中國、台灣、日本、美國、歐洲。

北京故宮收藏的張擇端真跡，從九百年前誕生到現在，出現各種各樣的複製本、仿本、偽本，描繪了各個時代的樣貌，〈清明上河圖〉像洪水一般襲擊全球的美術界。

複製本或仿本並非都是直接模仿張擇端的作品。張擇端的作品從宮廷流入民間，除了持有人以外，有很長的一段時期是任何人都看不到的。但是在這段期間，

仍有人持續畫出〈清明上河圖〉。

因為沒有真跡，就用依照複製本的描繪，或者靠想像來畫。複製本的複製本、再複製本……。每一次的複製都會讓畫的一部分更為寫實，因此把明代、清代的要素也都融入進去。

畫卷的形式，以東西向的河流作為主體，描繪兩岸繁華的街景。比較誇張地說，只要是符合這樣的條件，什麼樣的畫都可能冠上〈清明上河圖〉的名銜。

換言之，與其說〈清明上河圖〉是單一繪畫的名稱，不如把它想成這是一種繪畫的類別，更容易理解。

有這麼多以「清明上河圖」為題的作品，張擇端的〈清明上河圖〉與其他坊間的作品，在內容上的差異也很大。

〈清明上河圖〉大致可以區分為三大系統：

第一個系統是張擇端的真跡。

第二個系統是明代著名畫家仇英畫的「仇英本」。仇英是明代畫美人畫的第一把交椅，也能畫風俗畫和山水畫，是一位全能畫家。

第三個系統是清代宮廷畫家畫的「清院本」。

三大系統的〈清明上河圖〉

無論是古原教授的清單，或是北京故宮的清單，世界上擁有最多〈清明上河圖〉的國家不是中國，也不是台灣，而是日本。

為什麼是日本？

任誰都無法理解。

提到東京第一流的飯店，大倉飯店（Hotel Okura）必定名列其中。飯店本館入口的正對面有一個美術館「大倉集古館」，在這裡收藏著日本最有名的〈清明上河圖〉。

這間飯店建在赤坂的小山丘上，大倉財團從明治到大正期間，花了一代的時間蓋了大倉喜八郎（一八三七—一九二八）的宅邸。

大倉喜八郎一生都在蒐集收藏東洋及日本的骨董逸品，他秉持著「骨董不應該藏私」的信念，在一九一七年建造了大倉集古館。

由於是日本首座私人美術館，開幕時頗獲好評。當時日本社會的貴族士紳都會競相到大倉集古館來培養審美的眼光。

集古館在一九二三年關東大地震時發生火災，於一九二八年再度興建成現在的中國式建築。

收藏品主要以東洋藝術為主，包括國寶「普賢菩薩騎象像」。大倉喜八郎的收藏具有獨特風格，沒有什麼專家指導，他對收藏品也沒有特殊的偏好，作風豪爽，只要看中意的就買下來。

此外，大倉喜八郎在收藏骨董時，經常惦記著要慎防「流出去」。明治維新後的混亂期，加上明治政府打壓佛教的「廢佛毀釋」運動，從沒落的地方諸侯及寺廟神社流出的佛像、佛具，被

日本東京都港區的大倉集古館（作者攝影）。

歐美人士買走帶到國外，大倉喜八郎不忍這樣的情形一再發生。

中國在一九〇〇年的義和團事件後陷入混亂，從清朝的皇族和紫禁城流出大量的文物。大倉喜八郎秉持著「為了支那、為了東洋」的想法，買下這些文物保護起來。

大倉集古館的副主任研究員田中知佐子表示，因為大倉集古館曾經發生火災，詳細的資料已經燒掉，關於大倉喜八郎買入的骨董，什麼時候買、向誰買、怎麼樣的形式等等，全部都是一團謎。

但是，田中知佐子提到：「從裱裝的外觀來看，都是日本風格的東西，應該不是直接從中國買來的，而是很早以前就已經進口，後來才到大倉喜八郎的手上。」

大倉集古館收藏的〈清明上河圖〉，長六一五公分、寬二八點五公分，和張擇端的作品尺寸相仿。這是「仇英本」的系統，可以看出是模仿仇英的作品所畫。

關於大倉集古館的〈清明上河圖〉，戰前東洋史學家、也是東京大學教授加藤繁曾在一九四四年發表一篇文章，題目是「有關仇英的〈清明上河圖〉圖卷」。當時幾乎沒有人寫過與〈清明上河圖〉相關的論文，因為這篇論文，不僅讓日本，也讓全世界知道大倉集古館收藏了這幅畫。

事實上世界上最早有關〈清明上河圖〉的論文是英國人所寫，相當令人意外。

一九一七年英國學者Arthur Waley針對大英博物館收藏〈清明上河圖〉的仿本，發表論文〈A Chinese Picture〉。

加藤繁寫這篇文章之時，正是滿洲國皇帝溥儀把張擇端的〈清明上河圖〉帶出清宮的時期，加藤繁當然不知道這件事。加藤繁的論文中提到「到清朝乾隆時，張氏的原圖早已消失」。

加藤繁還提到「在民間有關仇英及其他明清畫家的臨摹本還有數種存在，也有傳來我國的，集古館的收藏是其中一件」。關於這一點，目前並無專家有不同的看法。

此外，加藤繁也拋出問題：「這張圖是不是直接模仿張擇端的〈清明上河圖〉所畫出的呢？這裡所展現的，究竟是不是北宋末年的東京開封府城內外的光景？」這裡提到的「是不是『直接模仿』」真的很奇怪。

太倉集古館的〈清明上河圖〉中，運河沿岸的店鋪招牌，寫著「發賣棉花行」，店門口放著一個大籠子裝滿棉花，店家老闆正在和上門的客人聊天。

專精中國史及古籍的加藤繁引用許多文獻，棉花傳到開封一帶，應該是元代以後的事情。

此外還有店鋪招牌寫有「描金漆器」，但專家指出「漆器是在明代宣德以後才

在中國開始製造」。

從這些事情來看，〈清明上河圖〉的時代背景不是宋代，而是明代以後的景致。加藤繁下結論認為，這張圖極有可能不是直接模仿張擇端所畫的〈清明上河圖〉。

加藤繁成長於戰前末期，當時還不知道張擇端真跡的去向。加藤繁依據扎實的考證，研究發現這張〈清明上河圖〉的模仿與真跡之間的差異。張擇端的〈清明上河圖〉現在已廣為人知，真跡裡沒有這些「棉花」、「漆器」招牌，更可證明加藤繁推論之正確。

「蘇州片」量產的〈清明上河圖〉

仇英是活躍於十六世紀前葉的明代畫家。

當時的中國，在江南地方以蘇州等地為中心，古董的贗品充斥市場，尤其蘇州是製作贗品的「麥加」，蘇州生產的贗品稱為「蘇州片」。而〈清明上河圖〉是「蘇州片」中最好的量產題材。在蘇州片當中粗製濫造的〈清明上河圖〉，基本上以「仇英版」的系統為最多。

當時張擇端的真跡在明朝不同的高官之間不斷轉手，製作這些贗品的畫家很可能根本沒有親眼看過仇英或是張擇端的真跡。

仇英版的基本構圖和張擇端的作品雖然很類似，但是仔細看就會發現不是宋代，如同前面所說的，運用了很多明代才有的主題。

東京大學副教授板倉聖哲是鑽研日本東洋美術研究的重要學者，他針對仇英版提出他的看法：

有關「郊外」、「河」、「橋」、「市街」的基本結構，和北京故宮博物院本（作者按：即張擇端的真跡）相同，但是如果注意細部構圖，就會發現其實稱不上是仿本。

換言之，仇英版是明代本的〈清明上河圖〉。

在日本還有一件〈清明上河圖〉的重要收藏。這是在岡山市的林原美術館。在戰爭前後相當活躍的企業家林原一郎過世時，以其骨董收藏為主所設立的美術館，也收藏了岡山諸侯池田家的傳家寶。

這裡的〈清明上河圖〉是明代畫家趙浙的作品，趙浙的知名度不是很高，這張

畫上記載著萬曆五年（一五七七）。製作年代十分明確，也早於蘇州片大量流通的時期，是一幅評價很好的作品。

筆觸很美，也畫了很多裝飾性的東西。雖然也有針對技法和細微錯誤的批評，整體而言水準很高。

林原美術館的〈清明上河圖〉是「絹本設色〈清明上河圖〉」，在一九六三年被日本政府指定為重要文化財，也是在日本的〈清明上河圖〉中唯一一件被指定的。

日本文化廳的「國家指定文化財資料庫」中，並沒有記載指定的理由。後來直接詢問林原美術館，得到的答案是「好像是因為製作年代十分明確的緣故吧」。

這幅〈清明上河圖〉並不是池田家本來的傳家寶，而是林原一郎透過骨董商買進來的個人收藏。很可能是透過明代時期的貿易往來，傳到日本，由某位諸侯或武士收購，在所有權移轉的過程中轉到林原一郎的手上。

古都奈良的奈良縣立美術館也有〈清明上河圖〉。這一件比較特殊的是在外盒上，有日本人寫下的一段文字。

尺寸大約是縱高三十六點七公分，橫長為七百九十一點一公分，紙本上色，外盒上寫著鑑定者的簽名「柳里恭」。

柳里恭是江戶中期的文人畫家柳澤淇園的別名。但是奈良縣立美術館表示，到底是不是柳澤淇園的作品，依據最近的研究顯示仍有疑點。究竟是某位日本人模仿畫的，還是柳澤根據從中國傳來的仿本畫的，目前沒有定論。

這幅〈清明上河圖〉本來是奈良縣立文化會館的收藏品，當奈良縣立美術館開館時，成為該美術館的收藏品。在這之前誰是收藏者，美術館並沒有紀錄。美術館的承辦人表示，雖然不是常設的展品，「但可以讓申請者以研究名義來閱覽」。

此外，在茨城縣筑波市的熱門景點筑波山神社，也收藏了〈清明上河圖〉。據說是明代作家夏芷的作品。古原宏伸認為這可能是清初的作品。尺寸是縱高三十二點八公分、橫長九百三十九點四公分。

筑波山神社表示，「不清楚本神社當初收藏的緣由」。平常並未對外展示，在該神社發行的圖鑑《關東名山　筑波山》中，收錄有照片。

東北地方也有〈清明上河圖〉，是在宮城縣的仙台市博物館。原來是文學家兼美學家阿部次郎遺留下來的收藏，他是活躍於明治及昭和期間的文人。阿部死後，在一九七一年時將收藏品寄贈給仙台市博物館。這幅畫也是仇英本的系統，絹本設色，寬三十點九公分。品質不如大倉集古館和林原美術館的收藏，也不是常設的展示品。

比較有意思的是阿部次郎收藏〈清明上河圖〉的原因。他對於江戶文化有著深入的研究，很可能從關心市井小民文化的角度，欣賞描繪北宋時代一般百姓生活的〈清明上河圖〉。

經詢問仙台市博物館有關阿部次郎取得這幅畫的背景，得到的回答是「不太清楚」。

岡山縣的古剎妙覺寺所收藏的〈清明上河圖〉，是根據很早以前就傳到日本的〈清明上河圖〉仿本，由日本的畫家再次模仿畫出。

根據古原宏伸的研究，長崎縣立美術館也有〈清明上河圖〉。後來長崎縣立美術館和其他的公共設施合併成長崎歷史文化博物館，經詢問過該博物館表示，「本館的收藏清單中並沒有〈清明上河圖〉的名字」。

此外，日本的宮內廳和東京國立博物館也收藏有〈清明上河圖〉，還有許多是個人的收藏。從東北到關東，再到中國地方（譯註：指本州島西部）等地，〈清明上河圖〉散見於日本全國各地。

雖然都叫〈清明上河圖〉，但是每一件都有細微的差異，甚至可以來個日本各地的〈清明上河圖〉之旅。

只是這些〈清明上河圖〉在各地的館藏都不是常設性展示，平常不容易看到。

可以的話，希望把日本各地的〈清明上河圖〉集合起來舉辦展覽或是研討會，深入探討「日本與〈清明上河圖〉」這個主題。

最後誕生於世的清院本

接下來討論清院本。

最後誕生於世的是清院本，目前收藏於台北故宮。曾經親眼看過一次，色彩很美，不覺得是骨畫。

到台北故宮，商店販售著〈清明上河圖〉的相關商品，幾乎都是以清院本為製作範本。如果想要購買以張擇端真跡為範本的商品，可能會很失望。

有人會問說，清院本的品質是不是比較差？我認為倒也不盡然，以繪畫本身來說並不壞，應該說是可以在歷史留名的作品。

所謂「院本」是宮廷畫家的畫，「清院本」的意思就是清代宮廷畫家的作品。

一七三六年十二月，清朝最盛的乾隆皇帝時期，陳枚、孫祜、金昆、戴洪、程志道等五位宮廷畫家合力完成，獻給乾隆皇帝。

在絹本上著色，縱三十五點六公分、橫長一千一百五十二點八公分，相當地

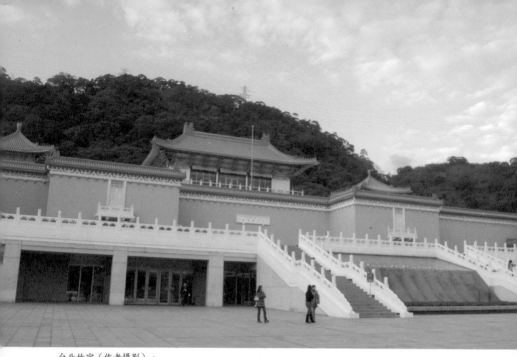

台北故宮（作者攝影）。

長。張擇端作品的左端結束的形狀很奇
怪，因此有人推測有部分缺漏遺失了。清
院本為了把左側剩下的部分補足，加上開
封城中心的宮廷和池塘。

雖然是清代的作品，但是畫得很有北
宋風味。

例如船的形狀，比仇英本更接近張擇
端的真跡。清院本完成的時期，張擇端的
真跡應該是流傳在民間，或者清代的宮廷
內有著相當正確的複製本。

戰後初期的台灣代表性文化人董作賓
曾寫到「此圖乃清明上河圖最為工緻完美
之作，由宣和至乾隆六百二十餘年間，可
稱後來居上。……而其藝術價值，且較張
擇端原作，有過之而無不及」（「宣和」
是指北宋徽宗的時代）。

董作賓不是美術的專家，而是以研究甲骨文聞名。在民國時期指揮挖掘殷墟，改寫了中國的考古學，一九四九年以後和國民黨到台灣，在台灣大學教書。

因為蔣介石的決定，撤退台灣時一起運來故宮文物的珍寶，沒有帶到張擇端的真跡，〈清明上河圖〉只帶了清院本。

從藝術的價值來談，兩者有明顯區隔。清院本的確水準較高，五位畫家都是清朝有名的宮廷畫家。但是畢竟是從張擇端衍生出來的作品，這樣的地位無法改變。這幅畫和張擇端的原作相提並論「並不差」，相對於擁有真跡的北京，台灣這邊也出現相對較勁的意思。

台北故宮在一九七七年出版〈清明上河圖〉的圖書，以清院本為範本，彩色版面整體介紹畫的全貌，作者是那志良這號人物。

對於「那志良是作者」的這件事情，讓我覺得有點不協調。

那志良是滿人，在北京故宮一九二五年開館之際就開始在這裡工作，當時只有十七歲。之後因為中日戰爭，文物到上海、南京避難，戰局情勢惡化後又運到四川省，他與文物一起行動。一九四九年文物運到台灣時，他也一起橫渡台灣海峽，在台灣終老，度過傳奇的一生。

他被稱為「老故宮」，留下多部與故宮歷史相關的著作，如《故宮四十年》、

《我與故宮五十年》等。無論是在台灣或是中國，那志良無疑是故宮的職員中最有名的一號人物。日本歷史作家兒島襄描寫中日戰爭的大作《日中戰爭》，裏那志良也是捲入歷史大風大浪的主人翁之一。

請這位那志良寫書，或者可能是台北故宮的政治判斷。那志良是玉器的專家，也有專書著作，對於繪畫應該是不甚熟悉。究竟什麼目的，我們不得而知。那志良所寫的《清明上河圖》一書，張擇端的名字誤繕為「張端擇」，實在很難想像這是出自專家的著作。

在這本書中，那志良以清院本為題材撰寫〈北京的風物〉，實際上卻沒有描寫特定的地點。還故意強調首都「北京」，令人覺得是要強調〈清明上河圖〉的正統性。台灣方面對於〈清明上河圖〉的相關言論舉動，都刻意不給北京張擇端真跡比較好的評價，帶有政治性動機的可能性很高。

一九七七年時的書名是「清明上河圖」，到了我手上的一九九三年版就變成

那志良著，《我與故宮五十年》書影。

「清院本清明上河圖」。

這個清院本也有許多有趣之處。

這是獻給皇帝的繪畫，描繪時盡量避免招致政治批評，本來就是基本鐵律。享受優渥創作環境的代價，接受這個基本鐵律是宮廷畫家的宿命，但也有其限制。在中國，基本上書畫的呈現掌握在擔任要職的文人官員手裡，這也意味著，中國美術的整體呈現，侷限於體制容許的範圍內。

但是在這個清院本，據說是「違反政治鐵律，發生許多不祥之事，充斥著危險的題材，批判剛就位的皇帝施政」（古原，前揭書）。

例如，在道路旁有好幾個乞討的乞丐、在路上摔倒的男子、落馬的男子、吵架騷動的畫面、糞水灑了一地、周遭的人掩鼻的樣子、私塾前的尿尿小童、餐廳前攤在朋友身上作嘔吐狀的男子、背著死狗的男子後面有狗追他，等等不吉利的場景。

為何擁有強大權勢並自誇盛世的乾隆皇帝，可以容許這樣的繪畫內容呢？

清朝乾隆皇帝。

因為這幅清院本與清朝盛世無關，繪畫內容是虛構的，或者說是描繪過去的世界，在一個虛構的土地上發生的事情。因此不會傷害到清朝皇帝的威嚴。畫家們也是基於這樣的認識完成了清院本。

乾隆皇帝展開空前的文物蒐集事業，把許多貴重的骨董收入手中。現在北京和台北兩個故宮的收藏品，可以說是以乾隆皇帝的收藏為原型。乾隆皇帝也沒看過張擇端的真跡，他看到的是明代流通的仇英仿本。乾隆皇帝自己也想看到〈清明上河圖〉的真跡，但當時他以為原作已經消失，因此接受了「復活」的清院本。

最後我想簡短提一下「張擇端本」。

有關張擇端真跡的歷史，我已在第一章詳述，張擇端真跡的仿作有不少還在，依據古原宏伸的研究至少有十件以上。前面提到的《清明上河圖：珍藏版》即是張擇端版本，在大英博物館、台北故宮等地都有，每一張的描繪都比真跡還要寫實。

戰後發生的國際真跡爭論

散布到世界各地的〈清明上河圖〉真跡，究竟是哪一個？一直到二次世界大戰以後，國際間才開始引發論戰。

八六

這一切都是因為在中國瀋陽戲劇性地發現真跡而起，這在第一章介紹過。在此之前，普遍認為真跡大概已經消失了，因此也不曾有人挑起真跡的爭論。

點火的是台灣文化人董作賓。

董作賓於一九五一到一九五二年間在台灣的學術期刊及美國的雜誌公開主張，住在芝加哥的孟義所收藏的「元府秘」就是張擇端的真跡。一九五三年還把詳細的內容寫成著作出版。所謂「元府秘」就是元朝的倉庫。

現收藏在美國國會圖書館的〈清明上河圖〉，被董作賓判定是真跡。因為停泊在虹橋旁的政府船隻上有著「樞密院」、「平章」等文字，符合北宋當時的政治體制，畫中也可看到「官窯瓷器」、「棉花行」、「糖果蜜餞」、「南貨發行」等存在於北宋時代的招牌，這些都是證據。

但是，芝加哥的這幅〈清明上河圖〉，有著與時代背景不符的煉瓦虹橋，很明顯地這不是北宋時代的作品。

中國的徐邦達反駁董作賓的主張，他在一九五八年寫下〈清明上河圖的初步研究〉；同一年鄭振鐸也寫了〈清明上河圖的研究〉。

兩份研究都指出董作賓的矛盾及謬誤，代表中國提出反駁的這兩位，背景都很有趣。

徐邦達在中國的繪畫鑑定界是第一把交椅，他的鑑識眼光被稱為「國眼」。

一九一一年出生於上海，精通古書畫的鑑定。在中華人民共和國建國後，為了重建北京故宮，重新蒐集散落各地的書畫，他扮演了重要的角色。

鄭振鐸是民國時期的文化界重要人物，美術史卻不是他的專長。戰後他支持共產黨，曾任文物局長、北京大學文學研究所所長及中國人民代表大會的代表。

兩人都是中國文化界的重量級人物，「由這麼重要的人物來反駁」，宣傳效果十足，邀請他們擔任反駁的角色，可能也是國家的政策。

從相同的觀點來看，董作賓是甲骨文的研究學者，也非中國美術的專家，他之所以要向世界主張芝加哥的那幅畫是真跡，其原因昭然若揭──與台北故宮名人那志良撰寫〈清明上河圖〉的著作，有著異曲同工之妙。

在瀋陽發現〈清明上河圖〉是一九五〇年。這個新聞在中國有報導，在台灣當然也應該會知道。但是當時算是中國單方面的主張，還沒有得到世界的公認。

在還沒確定北京的〈清明上河圖〉是真跡之前，台灣拋出關於真跡的論戰，企圖混淆視聽。這樣的目的，也可以在董氏的主張中看到影子。然而想從學術的角度說明其為真跡，卻是證據不足，反而令人覺得矯情。

考證畫中的招牌，是中國人擅長的強項，就算不是專家，只要稍微調查一下就

台北故宮的蔣介石雕像（作者攝影）。

可以知道。

因為蔣介石的決定，伴隨著中華民國體制撤遷台灣，大量的故宮文物也運到台灣，這部分前面已經說過。蔣介石的理論是「文物的所有者＝中華之王」，手裡握著中華文化的精髓，就是得到正統，在台灣的中華民國終有一日可以把共產黨和中華人民共和國趕出大陸。

照這個脈絡，膾炙人口的〈清明上河圖〉和「真跡」都不該缺席──但歷史的因果卻是溥儀被趕出故宮也把畫帶走了，因而沒有運到台灣。

目前已知的是，台灣的清院本是清朝時所作，與張擇端的北宋末期，時代差距甚遠。雖然如此，台灣方面仍極力形塑這幅清院本是〈清明上河圖〉中「最佳」的意象。

一九八四年九月台北故宮發行的學術期刊《故宮文物月刊》，曾刊登該刊資料室所寫的〈清院本清明上河圖中的小鏡頭〉一文。

文中指出「〈清明上河圖〉散在世界各地，僅是本院即有典藏七幅，眾多版本中以本院的『清院本〈清明上河圖〉』最具盛名」。

此外，那志良也在他的書中檢討比較世界各地的代表性〈清明上河圖〉，總結說：

「〈清明上河圖〉是一幅風俗畫，我們尋求的是用藝術的手法描繪出那個時代的實際情景」，他同時斬釘截鐵地說：「〈清明上河圖〉的作者不只一人，如果說南宋時非常重視這幅畫，真偽問題、是否有真跡、描繪的是哪個時代等等，都不成問題。」

簡言之，〈清明上河圖〉不管在哪個時代都有許多不同的人畫出，究竟哪幅是真跡、有沒有真跡存在、哪個時代畫的，討論這些問題都沒有意義。其基礎的理論是每一幅〈清明上河圖〉都有其各自的藝術價值，這些明顯都是強詞奪理的文章。

進入一九七〇年代，中國文化大革命告一段落，陸續公開〈清明上河圖〉的資訊，真跡就收藏在北京故宮的這個事實，無可動搖。

與北京收藏張擇端真跡的消息出來之前相比較，台灣清院本的重要性相對減少。為了打破這個困境，想出的辦法是把北宋的歸北宋、明代的歸明代、清代的歸少。

清代，〈清明上河圖〉各版本有其各時代的背景，既然在真跡的討論上敵不過北京故宮，就採取改變戰場的策略，其目的明顯可見。

蔣介石在一九七五年逝世，其子蔣經國接任，一黨獨裁體制仍然無法撼動，而藝術從屬於權力也是無可奈何的事。那志良既是故宮文物搬遷的有功人士，又是名人，卻得在內容大有疑點的文章留下作者之名，我不禁對那志良深表同情。

饒富趣味的論文巨作

第一章介紹了〈清明上河圖〉驚濤駭浪的歷史，第二章說明了〈清明上河圖〉向世界拓展，提供了有關這幅畫各種各樣的觀點。

針對〈清明上河圖〉這幅畫，世界各國發表了數百篇相關學術論文，衍生出「清明上河學」的這門學術領域。其相關主題不只是美術而已，還有歷史、建築、船舶技術、民俗、飲食文化、社會史、橋樑技術、土木、服裝史等等，遍及各種專業。

我手邊有本厚厚的中文論文集，是由遼寧省博物館編纂的《《清明上河圖》研究文獻匯編》，集結了與〈清明上河圖〉相關的研究論文。

全書七百九十五頁，收錄一百零二篇論文，字數超過一百萬字，分為「收藏及版本」、「關於清明上河圖之命名」、「經濟史」、「地誌學」、「醫學史」、「科學技術史」、「關於虹橋」等十章，也以附錄的方式列出沒有收錄進來的論文。有了這些資訊，要查詢這幅畫的相關資訊就非常方便。

剛開始進行〈清明上河圖〉的採訪時，想盡辦法要找到這本論文集，總是遍尋不著。正當要放棄的時候，在中國的拍賣古書網站找到，才以定價的十倍買到這本書。

遼寧博物館於〈清明上河圖〉關係匪淺，因此深信該館必是苦心編纂該書。但是當我訪問瀋陽時，訪談博物館的前研究員戴立強，得到的真相令我大吃一驚。

住在瀋陽的資深公務員黃應烈及康鳳桂兩人，在退休之前就對於〈清明上河

遼寧省博物館，《〈清明上河圖〉研究文獻匯編》書影。

圖〉十分感興趣，逐步蒐集所有論文，集結成「專輯」，超過一百篇論文。碰巧戴立強認識這兩人，看到這本論文的目錄，對於內容之充實程度非常感佩。因而在博物館的內部會議進行檢討，聯繫各地的專家增加論文數量，在這兩人的同意下，以博物館的名義出版。

二〇〇七年出版時只印了幾百本，主要是分發給公家機關，在市場上幾乎看不到，變成「稀有書」。

民間人士能夠做成這本論文集的基礎，令人印象深刻。有關〈清明上河圖〉觀點非常豐富，超越一般學術性的資料，而迄今仍有諸多未解的謎題。一般人也不知不覺深受吸引，加入解謎的行列。

民間普遍的關切，促成〈清明上河圖〉站上全民畫作的地位，從這本論文巨作可見一斑。

第三章

美食之都——開封

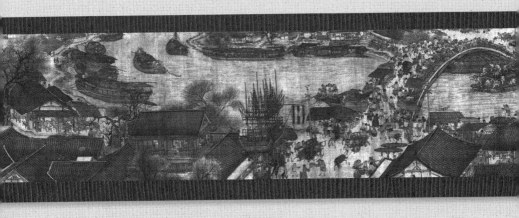

看了〈清明上河圖〉，有一句中文一直浮現在腦海中⋯

民以食為天。

這是孟子的話，這句名言充分表達了中國人是個重視飲食的民族。

〈清明上河圖〉上，有關「食」的描繪可真多。

因為是描繪人們的日常生活，自不待言，從這樣的一張畫可以看出我們的生活與「食」密切相關。

〈清明上河圖〉描寫了北宋末期整體社會情況，從這張圖特別挑出「飲食」這個主題，而且用一個章節來說明，這是有原因的。

《東京夢華錄》作者孟元老對於北宋末期的開封風貌，如此記述⋯

集四海之珍奇，皆歸市易，會寰區之異味，悉在庖廚。

位在交通要塞的開封，來自東西南北各地的珍貴食材全都匯集在此。上流社會和一般庶民吃的東西也許不同，然而天下美味全都集中在開封，這是無庸置疑的。

對於民眾來說，食就是生活。

這當然可以適用於任何國家，但是自古以來，大概沒有其他民族像中國人一樣，在探索「食」這件事發揮得那麼淋漓盡致。

把飲食這項生理需求提升至文化的層次，政治和經濟的安定不可或缺。如同「衣食足」的意義所顯示——在一個連「食」都有問題的社會環境，是不會出現老饕或是飲食文化的。

北宋是人民對飲食大大發揮探索好奇心的時代，〈清明上河圖〉處處提供了充分的佐證。

孫羊正店

〈清明上河圖〉上有家大型餐廳「孫羊正店」。

這家店的熱鬧與豪華，比起現在中國大都市裡的大餐廳，毫不遜色。

光從這家店就可以談起許多與「食」相關的故事。

「孫」是老闆的姓氏，「羊」是指這家餐廳專賣羊肉料理。當時，羊是最昂貴的肉類。

開封清明上河圖再現「孫羊正店」（作者攝影）。

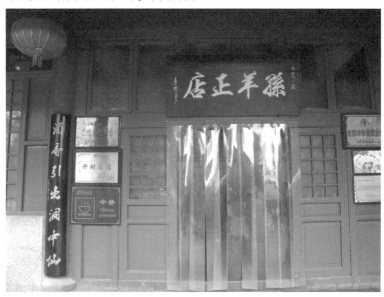

中國傳統食用的家畜共有六種：馬、牛、羊、雞、狗、豬，稱為「六畜」。原來是野生，後改飼養作為食用。我們現在的餐桌上，有些還會出現，有些則已經沒有。例如中國幾乎不吃馬肉，但在日本比較常吃；日本完全不吃狗肉，但中國東北地方及朝鮮半島則經常食用。

原來在中原的漢族，以吃六畜中的豬肉和雞肉為主。北方游牧民族建立的王朝，帶來羊肉的文化，再滲透進漢族。宋代基本是漢族王朝，但是繼承了隋唐的游牧民族飲食文化，延續了對羊肉的喜好。

吃肉也有南北差異。江南的蘇州、杭州，以魚為主。雖然也吃羊肉，但是消費量不如中國北方。即使是現在，南北也不同，北方喜愛吃羊肉，這是羊肉的「南北落差」。

研究中國飲食文化的關西大學講師塩卓悟曾表示：在《東京夢華錄》中出現的肉類料理，計有一百八十三道，其中羊肉出現比例為壓倒性的百分之三十六最高；豬肉是百分之十二；雞肉等家禽類為百分之十一；魚貝類是百分之十五，完全沒有提到馬肉、牛肉和狗肉。

羊肉在這個時代的飲食文化中，究竟居於何種優先地位，是個有趣的題目。

說到當時究竟都吃哪些菜，在《東京夢華錄》中收錄了各式各樣的菜名。我一面讀一面想，這個吃過，這個沒吃過，很有意思。

這本書的〈卷一．外諸司〉，有個名叫「牛羊司」的官署，專職飼養牛羊，以供祭祀及宮中飲食之用，配置士兵一千人。

〈卷二．宣德樓前省府宮字〉，有一家「薛家」餐館，賣「羊飯」和「熟羊肉」。

這道「薛家」的「羊飯」，在南宋時代不知名作家所寫的《楓窗小牘》這本札記中出現過，曾是開封的名菜之一，相當美味。這道「羊飯」有兩種可能性，一個

一〇〇

是一般的「羊料理」，另一個是「使用羊和米的料理」。

「羊飯」令人想到中東或阿富汗吃的燉羊飯，羊肉和蔬菜混雜在米中一起煮，用香料提味，和香草一起吃。剛開始會有點腥味，習慣之後就會愛上那種滋味。

〈卷二・州橋夜市〉，市場賣著「白腸」、「辣腳子」、「批切羊頭」。「辣腳子」是用辣椒調味燉煮羊腳，我曾在新疆維吾爾自治區吃過這道料理。

〈卷二・東角樓街巷〉寫著賣「羊頭」、「赤白腰子」。「腰子」是指腎臟，現在中文還是這麼說。「赤白」是指肉類有兩種，顏色不同，因此取名赤白。在台灣是放進麻油雞湯一起吃，可以品嚐到麻油的香味。

〈卷二・飲食果子〉中提到「茶飯」，以現在的話來說就是下酒菜，列舉了很多的菜名：「乳炊羊肫」、「羊鬧廳」、「羊角」、「炙腰子」、「虛汁垂絲羊頭」、「入爐羊羊頭」、「羊腳子」、「點羊頭」等等。〈卷四・食店〉中提到「軟羊」、「入爐羊罷」、「生軟羊麵」等等。

這些料理大概的樣子，有些知道，有些完全不知。

「乳炊羊肫」是用羊奶煮的，「羊肫」大概就是現在的燉煮料理，花較長時間溫火慢燉羊肉；「羊頭簽」的「簽」是切成短短簽狀的意思，把羊頭的臉頰肉削下來；「羊鬧廳」、「炙腰子」、「虛汁垂絲羊頭」就不知道是什麼了。

無論如何，北宋時代的羊肉料理相當普遍。當時中國分為「北食」和「南食」兩類，「北食」的代表食材無疑就是羊，開封羊食文化的豐富，從〈清明上河圖〉上的最大餐廳「孫羊正店」可以看出。

歷史上有關羊的奇聞軼事，屢見不鮮。

春秋戰國時代的宋國，有位出名的將軍叫華元。與鄭國交戰，出征前晚殺羊以饗士兵，卻忘了叫自己戰車的馬伕來吃。馬伕懷恨在心，第二天打仗時把載著華元的戰車駕到敵方陣營，使華元遭到俘虜。巧的是這位馬伕的名字叫羊斟，之後華元脫逃，承認自己的過錯，也原諒了羊斟。

因為羊料理，讓一個將軍的性命陷入危險，也曾經滅亡了一個國家。

戰國時代有個小國中山，君王在宴會上準備羊湯，因為分量太少，正好在司馬子期將軍面前吃完了。

司馬子期感到無比羞辱，憤而投奔敵國，率軍滅了中山。君王感嘆地說：「吾以一杯羊羹亡國」。

太祖趙匡胤打下北宋江山，也留下幾個和羊湯有關的軼事。太祖小時候住在長安，生活貧困。手中只有一個變硬的麵糰，他在街上閒看到一個賣羊湯的攤販，就把麵糰丟進羊湯裡泡軟，十分美味。太祖當上皇帝以後，仍對這個味道念念不

忘，悄悄造訪這個攤子，依舊美味，對他大大褒獎一番。

放麵糰到羊湯的這道菜，就是山西省的名菜「羊肉泡饃」，現在也能吃得到。

在中文裡，羊湯寫成「羊羹」。「羹」這個字的意思自古至今都沒有改變，在日文裡也有句諺語「羹に懲りて膾を吹く」，意思是記取之前失敗的教訓。

這個「羊羹」似曾相識，其實就是日本甜點「羊羹」二字，兩者要說完全沒關係，好像也不是如此。

中國的羊湯是把羊肉的膠原蛋白引出，冷了以後變成果凍狀，作為一道菜；日本羊羹就是由此得到的靈感，把紅豆和砂糖混合，固定成棒狀——哎呀，開始講羊的故事就停不下來。

然而這個「正店」，看起來就是大型餐館。北宋當時的餐飲店採取執照制度，「正店」的開設有著嚴格規定。在神宗時，曾經有記錄說開封的正店有七十家。依據《東京夢華錄》，當時開封有七十二家「正店」。該書列了幾家「正店」的名稱，卻不包括「孫羊」。或許這是張擇端想像出來的產物，大餐館在當時的開封林立，的確是不爭的事實。

「正店」的店鋪結構不太一樣，它是一棟三層建築。一樓到三樓都可以讓賓客入座，許多人進進出出，看得出來相當熱鬧。

中國餐館從以前就是這樣，建築的窗戶採半開放式，從窗戶可以窺見桌子上的酒器，兩個人杯酒交觥；也能看到一個背影坐在椅子上，左手扶著欄杆，桌上擺的酒器造型俏麗。

依據《東京夢華錄》，開封大型餐館的酒器都以金銀裝飾，也許這家店的酒器也有金銀裝飾。

餐館外有一些像花圈的裝飾物，造型相當華麗。一流的餐館在店門口有花草或顏色裝飾，到了晚上，用蠟燭照得通亮。「孫羊正店」的店門也有著巨大的花圈擺飾。

正店裡面有女侍和妓女。妓女不僅是提供性服務而已，扮演的角色比較偏向唱歌跳舞娛樂客人，可以拿小費，類似日本的藝者。

店內有專門侍奉茶酒的「茶博士」、「酒博士」。當時「博士」的意思和現在不同，比較像是「專家」，有如現在的「侍酒師」。

腳店也有正店的等級

相對於「正店」，其他不具「正店」資格的飲食店鋪就叫做「腳店」。

「腳店」有像「正店」等級的大型店鋪，也有只有一張小桌的小店。

〈清明上河圖〉上有一家大型的「腳店」，叫做「十千腳店」。地點就在虹橋的西南邊上，位在絕佳的地點。這家店的規模不輸「孫羊正店」。有人說是後周太祖造訪開封時設置，似乎是開封獨有的風俗習慣。用木材縱橫組合而成，裝飾並不華麗，露出木頭組合的紋路。上方突出的棒子，垂下藍白的布，染上「新酒」二字。門的左右掛上寫著「天之」、「美祿」的門聯，在風中搖曳，「天之美祿」就是「美酒」的意思。

「十千腳店」的門前，拴著一匹白馬。店員手拿著碗，從店裡走出去。路上有人在賣花，帶著小孩的老人正在詢價。「十千腳店」的前方停著一部大型單輪車，貨都賣完了，手上拿著一串錢。還有另一個人也拿著一串錢，正從店裡走出來。店的內側是一棟兩層樓的建築，可以窺看到有兩桌擺放著酒菜。

開封是個國際都市，來自國內外各種菜系的料理都匯集於此。餐飲業是很大的產業，〈清明上河圖〉也呈現了「老饕城市」開封的實況。張擇端對於餐飲業的著墨關心，也可以看出當時開封整體社會對於餐飲業的重視。

宋代的飲食

〈清明上河圖〉上到處可見餐廳或是小酒館擺排桌椅的風光，中國一直到三國時代，生活模式還是以坐在地板為主，坐椅子是到了唐代逐漸普及，宋代才完全演變進入坐椅子的時代，〈清明上河圖〉也反映出家具史的珍貴資料。

那麼，各家餐館的桌上究竟放了什麼餐點料理呢？

前面提過，我曾與塩卓悟談話，他告訴我「〈清明上河圖〉上有很多餐飲店登場，但是桌子上幾乎沒有餐點」。

的確如此。〈清明上河圖〉上，有人在談天說笑，也有一個人坐著的，桌上幾乎沒有餐點這類的東西。但是在餐廳，應該不會只坐著而不點餐。張擇端是故意不畫餐點，或是有其他理由呢？

既然〈清明上河圖〉上看不到關鍵的料理，那就只能依靠《東京夢華錄》。根據該書，當時有豐盛的下酒菜，稱為「下酒」。

其中湯類很受歡迎。蝦、雞、腰子等羹湯，意思是比較濃稠的湯，也有一道菜叫「百羹湯」，這類的羹湯也會加麵進去。

在中國稱為「湯」，這是比較晚近的說法。台灣還有「羹」的說法，像「花枝

羹」、「蛇羹」、「赤肉羹」。

現在中文的用法上，「羹」是指比較濃稠的湯，其他的都稱「湯」。

我造訪開封時，也發現到賣湯的店很多，到處都可以看到「牛肉湯」、「羊肉湯」。

進入巷子裡，就可以發現好吃的羊肉湯店。巨大的鐵鍋裡，羊肉的肥肉切塊浮在鍋邊，在白色混濁的湯裡，燉煮著一塊塊切好的羊腿肉。

點了一碗人民幣十元的羊肉湯，上面放了蔥，用來消除腥味。喝了一口，慢火燉煮的

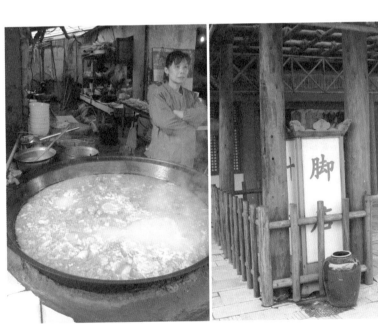

作者於開封品嚐羊肉湯（作者攝影）。　　　開封清明上河園再現「十千腳店」（作者攝影）。

美味香氣在嘴裡發散。店老闆手指著桌上的鹽巴胡椒說「味道比較淡，你可以自己調味」。其實味道已經很好，裝在大碗的湯，三分之一喝原味，三分之一加了鹽，三分之一再加上胡椒，全部喝光光。

很久沒喝到這麼美味的湯了。

計程車司機說，開封人喜歡喝湯，習慣肚子餓就喝點湯。雖然無法斷言，但直覺上認為這就是繼承了〈清明上河圖〉時代以來的喝湯文化。

《東京夢華錄》上還可以看到其他肉類，如羊、兔、鹿、鵝、鴨、雞等。開封是內陸城市，基本上是吃肉為主，如前面所說，當時以羊肉最為

開封市內擺賣水果的攤販（作者攝影）。

開封市的街邊售賣新鮮的兔肉（作者攝影）。

一〇八

上等。

古代的六畜，除了羊，還會吃豬、雞等家禽。這時候並不吃牛，因為牛做為農耕之用，使得牛肉成為禁忌。

烤雞、鴨、羊腳、羊頭、酒蟹（上海菜中的「嗆蟹」）都高掛在店頭。銀杏、栗子、梨子、桃子、葡萄、棗子都擺在攤子上賣，現在中國也吃這些堅果和水果。

此外，小酒館內也賣「煎魚」、「炒雞肉」和「炒兔肉」。

這些料理和食材幾乎在今天的中國菜也都能吃到。可見中國的飲食文化至北宋達到了成熟完整的時期。

權力階級崇尚粗食

這裡要談談北宋時代的社會飲食觀。

中國社會無論貧富貴賤，對於「吃」極度重視。成功人士用奢華的飲食來證明自己的成就，也是事實。然而，北宋時期對於過去崇拜美食的風潮，開始思索辯證，士大夫階層反而以質樸的飲食為主流。

中國飲食研究第一人王仁湘，在《飲食與中國文化》一書中，對於宋代飲食指

開封市內，蘇軾執行公務銅像（作者攝影）。

出：「形成普遍崇尚質樸飲食的社會風潮，前所未聞。尤其是士大夫階層，以淡泊、質樸、高雅為標準態度。」

與北宋〈清明上河圖〉的同一時期，有大名人蘇軾。他是官員，也是擅長詩文書畫的文人，同時是在日本知名度最高的中國歷史人物之一。

蘇東坡是美食家，自稱「老饕」，至今中文也仍使用這個說法。他留下〈老饕賦〉等作品，也是「東坡肉」的提案人，在料理史上留名。（「東坡肉」的日文是「豚の角煮」。）

蘇軾不是奢華的美食家，他比

一一〇

較偏好使用便宜的食材加上美味的烹煮方法。東坡肉就是使用便宜的三層肉，蘇軾

〈豬肉頌〉如此描述：

黃州好豬肉，價錢如泥土。

貴人不肯喫，貧人不解煮。

慢著火，少著水。

火候足時它自美

後來，又把注意力從肉食轉向蔬菜，強調養生的重要。在〈送喬仝寄賀君〉，

勸誡人勿奢侈：

栗米藜羹間養神。

狂吟醉舞知無益，

意思是熱衷於飲食，只是知道毫無助益，應以栗米蔬菜湯養生。

晚年蘇軾的飲食基本原則是「已饑方食，未飽先止，散步逍遙，務令腹空」。

他規定每餐只喝一杯酒，吃一碗肉，有客人來，也只出三道菜。

與蘇軾齊名的北宋名人司馬光，在日本也頗負盛名。司馬光是史學家，編纂

《資治通鑑》，在哲宗時擔任宰相，也是以質樸簡約為守則之人。

司馬光在自家招募學者講書，偶爾會以酒食犒賞。原則上是「一盃、一飯、一麵、一肉、一菜」而已，對於接待自己的場合，也以同樣的標準要求對方。出身山西鄉下的司馬光回鄉祭祖，曾留下一段佳話：鄉里的老人用土器，只裝了粟米飯和蔬菜款待，他卻覺得比肉類更為美味，就像吃到牛肉、羊肉、豬肉般的欣喜。

另一方面，《水滸傳》記錄著與這些文人完全不同的飲食觀。《水滸傳》是一部英雄傳奇，沒有記錄菜餚或烹飪方法，但是英雄豪傑的食量驚人。

當然小說多少有比較誇張之處，魯智深、史進、宋江等人豪邁大快朵頤的樣子，都是肉食，大概是現代成年男子好幾人份的食量。士大夫的那套「粗食」取向，看來並沒有普及於一般社會大眾。

宋代的酒

〈清明上河圖〉也提供了不少與「酒」有關的話題。

前面提到的「正店」，取得特權可以賣酒。北宋時期，酒的專賣事業是政府收入的重要來源。政府不直接經手酒類的買賣，正店就是所謂的批發，此外市區內有

一一二

開封清明上河園再現北宋時代的酒坊（作者攝影）。

兩萬家「腳店」，加上小型的餐館做為買賣網絡的末端。

當時喝的是釀造酒，還沒有蒸餾酒也就是所謂的「燒酒」。造酒的蒸餾技術是在阿拉伯成熟運用，約莫十一、十二世紀時傳到歐洲，大約在元代傳到中國。日本「燒酎」這個詞就是源自於「燒酒」。

基本上，當時的酒在北方是用小麥加麴，南方是用米。依據史書記載，它的味道混合著藥草，有點像是帶雜味的日本酒，也有加入柑橘、葡萄、梅子的水果酒或藥酒。〈清明上河圖〉「孫羊正店」的後院，可以看到酒瓶堆積如山。

以下是我的猜想：對於餐飲業而言，被選為「正店」極為重大，這也包括轉賣酒類所產生的差價利潤。倘真如此，對於

負責指定「正店」的公務部門，當然會有相應的營業活動（包括賄賂在內）。如果得罪高官，也很可能被取消「正店」的資格。

這裡講到酒，還可以再深入談下去。《清明上河圖》上有個地方擺著「小酒」的招牌，靠近河岸的空地，老闆在店門口招呼住步行中的客人。

店門口是組合式的木門，上面掛著寫著「小酒」的旗子。這種小酒不是「正店」正規賣的酒，而是賣給一般百姓的便宜酒。

根據《宋史·食貨志》，從春天開始到秋天釀出的酒，馬上就可以銷售，價格非常便宜。雖然不清楚幣值，但是大約是五錢到三十錢這樣的便宜價格就可以買到。

宋代的茶

說完酒，話題自然就轉到茶。

有人說，茶是中國飲食文化的精髓，英國紅茶或是日本茶的原產地都是中國，甚至可說茶是中國最偉大的發明。傳說神農在山野遍尋百草，如果中毒就用茶來解毒，這好像也和中藥的起源有關。

傳說第一個喝茶的是神農氏，但有關茶的起源，比較可靠且廣為人知的說法來自雲南省的少數民族，據說他們把嚼食雲南省原產的茶樹葉當作藥物。

日文把喝茶叫做「喫茶」，沒有想太多就把「喫茶店」當作一般用語。「喫」在中文的原意是「吃」或是「放進嘴裡」。純粹「喝」的情形，就叫做「飲茶」。

在日本是先有「吃茶」的意思，因此把動詞「喫」放在前面，之後才有「飲」，但是「喫」已經留在語言當中。

可是現在中國用了另一個動詞「喝茶」，語言裡還留著「喫」，與「吃」發音相同，置換了吃字，不只是使用簡體字的中國大陸，連使用繁體字的台灣也說「吃飯」。

究竟茶是用「喝」的，還是「吃」的，又是另一個大問題。

怎麼說呢？古代中國一開始是喝茶和吃茶兩種並行。

開始把茶當成飲料是在漢代（西元前二〇二年到西元二二〇年），最初是僅限於皇帝及貴族飲用的高級品，後來大量栽種及生產技術廣泛流通之後，到唐代才普及於一般百姓。在京城長安到處可見茶館。中國的茶聖陸羽也是唐代人，流傳至今的《茶經》由他所寫，詳細解說茶的歷史、栽種及飲用方法。

〈清明上河圖〉描繪的北宋，喝茶的風氣更為興盛。在開封，每隔數十公尺就

有茶館，〈清明上河圖〉中的茶館也令人印象深刻。

當時喝的茶有兩種，一種是固體茶，也就是日本說的抹茶；另一種是我們通常喝的茶葉。日本人腦中的中國茶就是像烏龍茶或綠茶的茶葉，但依據中國古代的文獻，比較流行的喝法是把固體茶磨碎以後再喝。

原本茶就是從茶樹採下茶葉，一開始喝茶的方式就是用茶葉，後來才發展成磨碎來喝。到了三國時代之後的晉朝，抹茶才開始普及。中國茶聖陸羽生長的唐代，已經進入抹茶的全盛時代。

然而抹茶的製作過程需要繁複的手續，成本較高，因此一般百姓喜歡用茶葉。

宋代是從固體茶進入茶葉的重要時期。在《宋史‧食貨志》記載「茶有二類，曰片茶，曰散茶」。片茶就是固體茶，散茶就是茶葉。固體茶是高級品，百姓就喝茶葉。日本茶道使用的是抹茶，從這點來看，現在的日本也可說是沿用這樣的區分方式。

宋代開始有「茶書」專門寫茶，提到茶的詩和文章也逐漸增加。就連宋徽宗自己也著有《大觀茶論》，詳細記載茶的文化。

關於茶，中文有句話說「興於唐代、盛在宋代」，意思就是「自唐代開始，興盛於宋代」。到了宋代，茶已不只是一種飲料而已，透過多元的茶文化廣泛傳播，

一一六

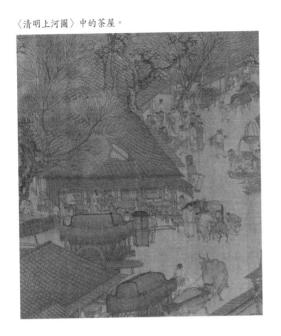

〈清明上河圖〉中的茶屋。

也是一種休閒雅興。

其中之一是「鬥茶」的風氣。

愛茶人士競相取得當年優質的新茶，彼此比賽茶湯的顏色及茶葉的展開方式。

因此茶碗大賣，蔚為流行。

此後固體茶和茶葉的兩種飲用方式並存。明太祖洪武帝認為固體茶耗費民眾勞力，下令停止飲用固體茶改喝茶葉茶，因此茶葉成為主流。諷刺的是當時日本正值足利幕府時代，抹茶文化在武士之間大放異彩。

現在我們體驗「可以吃的茶」有「擂茶」。在台灣客家文化興盛的高雄美濃就可以喝到這種獨特茶飲。我喝過好幾

第三章　美食之都——開封

一一七

次擂茶，很像湯的味道，與其說是喝茶，比較像是茶泡飯。

擂茶是客家傳統的喝茶方法，其由來不詳。不過在宋代文獻中，的確記載著將茶葉和芝麻磨碎後煮了來喝的方法。

飲食文化專家青木正兒曾指出，擂茶是從茶葉演變到抹茶的過渡時期喝法，但在學說上並無定論。客家人保留了許多古代中國文化，也有著「流浪之民」的稱號。我曾造訪客家人移居過的高山地區，與當地少數民族交流，感覺是客家吸收了少數民族的擂茶。

第四章
幸福時代——北宋及大都會開封

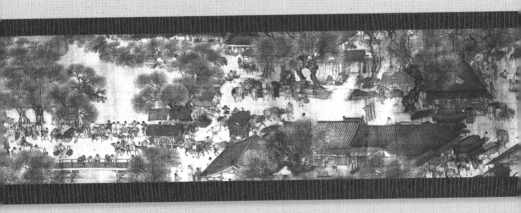

「如果可以選擇的話，希望生在中國宋朝。」英國著名歷史學家湯恩比（Arnold J. Toynbee）曾這麼說過。

近代中國思想家嚴復說「中國之所以成為今日現象者，為惡為善，故不具論，而為宋人所造就，十八九可斷言也」。

在中國悠久的歷史中，宋代具有特殊的意義。

終止了五代十國以來的政治不安定。

將政治的主軸從武轉文。

綻放中國藝術文化高峰花朵的詩人、畫家、思想家人才輩出，留名千古。

當時的開封是世界最大的都會，也是最富饒的城市。

〈清明上河圖〉把這樣的宋代濃縮在一張五百二十八公分的畫軸裡，傳達給我們。

〈清明上河圖〉描繪了「東京」。

這麼形容下來，日本人任誰都會聯想到「日本的東京」。

當然不是東京。〈清明上河圖〉的舞台——北宋首府開封，如果用日語發音是「TOUKEI」，而日本的東京也曾被稱為「TOUKEI」。

開封正式的名稱是「東京開封府」，北宋設有四京制，其他尚有「西京河南府」（現在的洛陽）、「南京應天府」、「北京大名府」（現在的南京）。

四都當中，開封的規格不同，皇帝的宮殿設置於此，人口超過一百萬人。

〈清明上河圖〉描繪出開封繁華的高峰，而用文字描寫的高峰就是《東京夢華錄》。

作者孟元老，幼時住在開封「城牆邊道路的南邊」一直到成人，他如此評論開封的繁榮：

正當輦轂之下，太平日久，人物繁阜。

《東京夢華錄》是孟元老的回憶錄。孟元老在有生之年，北宋被金消滅，開封變成廢墟，再次造訪開封的孟元老，看到變成廢墟的開封，心都碎了，開始想用文字把開封的陳年往事一一記錄下來。在一一四七年，也就是北宋滅亡的二十年後，他完成了詳細的採訪報告。

孟元老自序提到，此書以「夢遊華胥之國」的典故，命名為「夢華錄」。

這個典故是遠古的聖王黃帝對於政治情勢感到憂心，在睡夢中夢到「華胥氏之

宋代地圖。

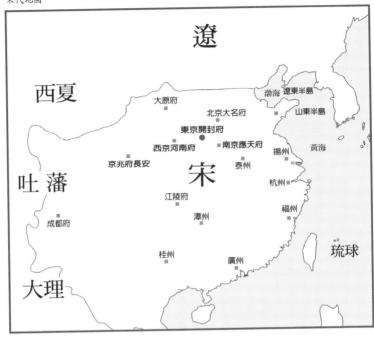

國」，那是個沒有君王、一切順應自然的理想國度。孟元老認為開封是世上最好的地方，就將懷古之情寓於書名中。

〈清明上河圖〉和《東京夢華錄》可說正是「夢幻都市」的紀錄。

「夢幻都市」的紀錄

開封是個超級古都，連日本的京都都被比下去，它的古老與其他幾個中國都市相比，亦是首屈一指。

大約四千年前，「夏」、「商」逐鹿中原，夏族以開

封一帶為據點，夏王朝建立名叫「老丘」的都市，雖然離現在開封的所在地有點距離，但開封附近可說是人類開發建立最早城市的土地之一。

其後在周朝時稱「封」，戰國時代的魏設首都稱「大梁」，秦國滅魏一統天下，到了漢朝才開始稱「開封」。

三國時代的魏晉稱此為「汴州」，到了唐朝已確立了大都市的地位。在五代十國分裂割據、短命王朝的時代，第一個把首都設於開封的是後梁，之後許多國家都把首都設在這裡。

傳說北宋開國之君趙匡胤本想遷都至洛陽，但遭到部下的反對，因此首都仍選在開封。

如此長年積累的都市繁榮，在北宋達到了頂點。

曾觀大海難為水，除卻梁園總是村。

梁園就是開封，這是北宋軍人柴宋慶所作，意指北宋的繁華都市雖不只開封，但是很多地方跟開封比起來就像村落。

北宋滅亡後這裡隨之沒落；金在一二一四年將首都移到開封；元代時開封仍不

起眼；到了明朝，這個與宋朝同樣是漢族統治的王朝，開封才又恢復昔日光輝。

明朝開國皇帝朱元璋將第五子周王冊封於開封，周王建設周王府，妥善治理。當時稱為「汴梁」，繁榮的景象被稱為「勢若兩京」（好像兩個都會），與首都南京相提並論。

周王不僅在經濟上，也在文化、音樂、雜技上著力甚深。到了清朝，開封繼續維持中國北方政治、經濟、文化的中心地位。有許多外地人因為做生意滯留於開封，建了很多地方的「會館」，直到現在開封市區內仍保有許多傳統建築的古蹟。

新中國成立以後，河南省的省會原來是開封，但考慮到交通的便利性，將省會定於距離開封約一百公里的鄭州。現在的開封除了古都的地位以外，只是中國數十、數百個地方城市之一而已。

水運孕育的都市

開封的發展和水運的關係難割難捨，可以說是水運促進了開封的繁榮。

不用多說，主角就是汴河。

〈清明上河圖〉的主題是清明節或是虹橋，有各種不同的看法，個人認為汴河

才是主題。

畫中的汴河和河岸邊的景致，占了整體面積的三成。

如果沒有汴河，虹橋、船舶、街道的繁華景致就不會存在。汴河是開封的主要河流，同時也是〈清明上河圖〉中的主要河流。

開封並無天然的要塞，不像長安有個函谷關守護著。開封在平緩的黃河平原上，位於自然天成的地點。

自古以來，「防禦」就是都市最重要的功能。唐代的都市商業發達，首都偏好選在交通便利的地點，貫穿南北的大運河汴河流經開封，另外還有三條河流交會，水運位置極佳。

這三條河流包括流經開封城內北邊的金水河、城內南邊的蔡河，以及貫穿城內最北邊東西向的五丈河。

金水河從西北進入城內，作為飲用水的來源；從安徽省流過來的蔡河稱為惠民河；五丈河是運河，又稱為廣濟河，則是從山東省流進來。

水運的成本比陸運便宜好幾倍，運輸的速度又快，在河的要塞部署士兵，降低了盜匪搶奪貨物的危險性。因此商人特別喜歡利用水路運輸。

日本的平安時代，曾有日本人訪問開封。

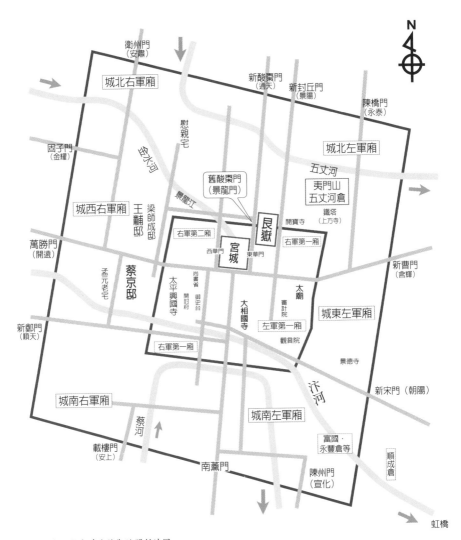

北宋‧徽宗時代後期的開封地圖。

他是天台宗的僧侶成尋，能力高強，曾把大量的佛經送到日本。北宋皇帝神宗很欣賞他，因而不讓他回日本，最後死於開封。

成尋在《參天台五臺山記》的這本書中，記錄了開封水運的興盛，這是一〇七二年的事：

（汴河的）左右前著船，不可稱計，一萬斛，七八千斛，多多莊嚴，大船不知其數。

這條汴河是隋煬帝時興建的大運河，當時的名字是「通濟渠」，建設的經費造成隋朝財政的沉重負擔，也是導致隋朝滅亡的原因之一。

汴河的意義在於連結北邊的黃河和南邊的長江，幫助長江下游江南地區的經濟發展，讓南方物資有效運往北邊。運河的開鑿是國家重要的基礎建設，煬帝的目的非常正確。

只可惜隋朝很快倒台，運河實際發揮功能要到唐朝以後。而當唐朝發生大規模動亂「安史之亂」（七五五—七六三）使得北方陸路治安惡化，必須依賴南方物資，汴河的重要性更形提高：

汴河通淮利最多，生人為害亦相和，東南四十三州地，東南四十三州地，取

盡膏是此河。

用隋朝百姓的勞苦交換得來，汴河連通淮河利益最多，連結各地，民脂民膏都被這條河運走。唐朝詩人李敬方有詩〈汴河直進舟〉，提及汴河的經濟價值。從詩中可知唐朝時汴河已是國家的生命線，淮河是位於長江和黃河之間的中國第三大河，汴河從北邊流入淮河，連接長江下游的江南地方。

唐朝倒台後，後梁的創始者朱全忠曾擔任汴州節度使一職，掌握汴河，並非偶然。朱全忠建都於開封，創立後梁。後梁以後的國家都傾力開發水路。

開封藉由汴河連結黃河、淮河、長江等各大河流水系，北宋時建立了經濟體系，汴河將各地的財富集中到開封來。

北宋水運經濟極為發達，依據《宋史》，從十世紀到十一世紀，長江及淮河間以水路運送的糧食，每年有六百萬石到七百萬石，而這只是軍用糧食，如果加上民間用途的話一定更多。

不過汴河是一條人工河，缺點是如果取水口沒保護好，就會枯竭。上游的取水口是黃河，當時的黃河流量比現在多，是條每年反覆氾濫的「暴河」。

黃河的氾濫對於流域內農業不可或缺，但是如不能穩定供給一定的水量，水運就會出現問題。北宋每年都編列高額預算，用於開鑿黃河取水口的土木工程。

針對黃河的取水問題，從事變法運動著稱的北宋政治家王安石完成取水大工程，除了黃河的取水口以外，也從洛陽一帶的洛水取水。在黃河氾濫的夏季期間，就可以改從洛水取水。

但是冬天時黃河的水量減少，同時從黃河帶來大量的泥沙，使得汴河的河床墊高，水深變淺，船隻的航行變得困難。

宋代是中國歷史上最為寒冷的時代，河水的冰塊從黃河流到汴河，破

於發掘調查中發現的汴河河道遺跡。作者攝於開封博物館。

壞船隻的問題愈形嚴重，因此北宋不得不在每年的十月到隔年的二月封鎖汴河，禁止船隻航行。

此間不能用水路運送物資，要等待春天到來，動員數十萬的工人除去河床的泥巴，確保水深足以讓船舶航行。大約要到清明節左右，汴河才開始通航。

〈清明上河圖〉如果是描繪清明時節的熱鬧景象，其實焦點不在人群或商店，而是經過漫長冬季，終於航行在汴河上的各種船舶。〈清明上河圖〉正充分展現了汴河水運所建立的經濟發展樣貌。

其後，金建都於燕京，限制與南方交易，連結南北的汴河失去必要性，終以枯竭收場。

南宋詩人范成大在其詩作〈詠汴河〉註記說：「汴河自泗洲以北皆涸，草木生之」意思是「汴河從泗洲以北的地方都乾涸了，長出雜草樹木」，泗洲是位於開封南邊的城市。

瞭解汴河精采往事的宋人，在詩句中隱含了悲傷之情。

北宋政治及風流天子

北宋王朝以文人統治為國家基本方針。

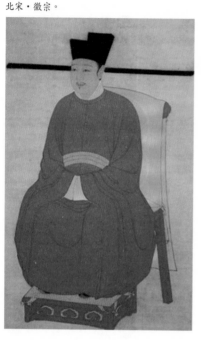

北宋‧徽宗。

此前的中國統治階層是軍人，握有國家的樞紐。但宋太祖趙匡胤決定導入科舉制度，權力核心從軍人移到文官手上。

北宋形成重文輕武的風氣，恢復漢族文化的復古主義勢力漸增。目前故宮博物院的文物，也是源自於北宋宮廷的收藏。皇帝以蒐集和收藏文物為務，並以此作為統治中華的權威之證明，這樣的意識在掌權者之間形塑下來，也是從北宋時期開始。

實施文治主義的北宋，在「風流天子」宋徽宗時達到巔峰。中國歷史上諸多皇帝當中，他在藝術方面的才華獨霸群雄。

北宋的藝術學院稱為「翰林院」，徽宗仍不滿意，他開設了學堂教授繪畫，自己也曾擔任考試官。

徽宗每十天就帶著宮中收藏的書畫，訓練學生的鑑賞力，自己出考題來測驗

一三二

學生，投注熱情之高，遠超過正常皇帝的範圍，政治的事務也不怎麼管。徽宗比較年輕的時期其實對政治還頗為熱衷，但是宰相蔡京從中操弄鼓勵徽宗朝藝術方面發展。

這裡講個有趣的故事。

學生們正在寫生孔雀，規定畫出的體態是孔雀振翅且右腳上抬，每個學生照著畫出抬右腳的孔雀，但是徽宗看了大怒：「孔雀準備起飛時應該是先抬起左腳的」──事實的確如此，所有人都十分佩服徽宗的觀察力。

如果他是個藝術家，真是相當了不起；但做為一個皇帝，與其知道孔雀哪隻腳先抬起來，不如多多關心百姓的生活比較重要。這段故事多少有著諷刺皇帝耽溺於藝術的意味。

《水滸傳》有助於讓我們了解北宋徽宗時代的另一面相。

《水滸傳》是本以起義造反故事為基調的小說。在徽宗時代，〈清明上河圖〉象徵的是富饒消費文化的花朵綻放，另一面則是百姓生活清苦，尤其是鬱積了對於貪官汙吏的不滿。

武俠豪傑、有良心的軍人、地方官員集合到梁山泊這個地方，山腳下有個湖泊形成天然的要塞，官兵不易進攻。

雖然如此，徽宗對於藝術上的貢獻相當大。

在北宋滅亡的七年之前，也就是在一一二〇年，徽宗下令編纂《宣和畫譜》和《宣和書譜》。

這是中國第一次真正編纂書畫目錄，可說是集中華文明之大成，顯示北宋文治政治到達了巔峰。

依照〈清明上河圖〉題跋所述，這幅畫卷是呈給徽宗的作品，卷首有著徽宗用瘦金體所寫「清明上河圖」五字標題，可卻沒有收錄在宮廷製作的收藏目錄裡，原因是什麼？

有一種猜測是徽宗並不喜歡〈清明上河圖〉和張擇端。然而，既然徽宗寫了五字標題，應該是喜歡才會寫，放進目錄也很自然才對啊。

另一個可能性是政治上的理由，故意把張擇端的作品排除在外。書譜中，並未納入蘇軾、黃庭堅、司馬光等當代的一流書法家。為什麼會這樣呢？原因是蘇軾等人屬於「舊黨」，而當權者是蔡京、王安石的「新黨」。新黨王安石等人和舊黨司馬光等人之間彼此對立，即使在王安石退場之後，兩派的鬥爭依舊十分激烈。

但是這個說法不太具說服力。張擇端雖然獲得官職成為派系中的一人，但是他

開封市內，司馬光執行公務銅像（作者攝影）。

的官位沒有重要到需要刻意把他的作品排除在外。官方沒有紀錄，意味著張擇端不過是個純粹的職業畫家，新黨沒有必要對付一個職業畫家。

還有其他的可能性——〈清明上河圖〉畫的可能不是北宋時代。認定該畫作為北宋時代的依據，是因為金人張著在跋文上寫著呈給徽宗。但在北宋的官方紀錄並沒有記載，跋文不是官方的文書，擁有者很可能依當時的心情寫下了不正確的資訊。

北宋開封的樣貌，大致可以從《東京夢華錄》得到佐證。畫風接近宋代的畫作，但如果說是南宋時代畫的，或是活到金代的北宋畫家所畫，也不是不可能。

對於這些疑點我也沒有確定的答案。但在當時北宋宮廷的畫壇權威下，像〈清明上河圖〉這樣描繪社會風俗的作品絕非主流，這是我很容易想像得到的事情。

藝術作品在當代不受好評，在作者死後才大放異彩變成「名作」的也非稀奇之事。我們應該這麼看：張擇端和〈清明上河圖〉也是屬於這種「死後獲得好評」的諸多名畫之一。

開封的繁華至北宋到達頂點，徽宗事實上是北宋的末代皇帝，在此畫上了休止符。

一一二七年三月金人包圍開封，北宋投降。金人命令繼承徽宗的欽宗退位，將徽宗、欽宗、皇后、皇太子、皇族等三千人帶至北方。連官員、侍女、工匠、藝術家、演員等所有民間的專業人士和奴隸也都帶走。不只是帶走人，還帶了皇帝的座車、儀式用的服裝器皿、青銅禮器等。徽宗一生蒐集的書畫寶物用了兩千五百輛車子運到金的京城。

依照通說，〈清明上河圖〉是北宋末期畫的，應該也在這批運送行李當中。張擇端做為優異的畫家，可能也一起被帶去，或者逃到南宋。今天的我們，無從得知真相。

帶到金的許多名作，有些後來被賣掉並消失於民間。《宣和畫譜》收錄的作品

超過六千件，目前可以確認還存在的不到當初的百分之一。

開封的繁華，在一夜之間變成過往雲煙，〈清明上河圖〉呈現的藝術風氣也隨風而去。

徽宗是亡國的皇帝，在中國歷代帝王中，他被形容成無能的人物。《宋史・徽宗本紀》這麼記載：「自古人君玩物而喪志，縱慾而敗度，鮮不亡者，徽宗甚焉，故特著以為戒。」形容得非常直截了當。

只能說徽宗志在藝術，不在政治。不應只針對徽宗個人，應該說在這個皇帝領導下的北宋王朝，其實是這個時代所造就出來的整體氛圍。

我們可以從另一個角度來看：就是因為有這樣的時代背景，〈清明上河圖〉才得以誕生。

北宋文化對日本影響很大，這個時代製作的青瓷和白瓷，擄獲了日本人的心。

日本正值室町時代，擁有北宋的繪畫和陶瓷器成為貴族身分的象徵。

這個時代崇尚的質感是簡約透亮，日本人迄今仍傳承著這個價值觀。例如在日本人眼中，中國陶瓷器的名品就是汝窯的青瓷。汝窯呈現「雨過天青」，這是徽宗指定燒造的顏色。世界上仍保存的青瓷件數相當稀少，展現出洗鍊及高雅，等同於徽宗的美感。

每當我欣賞汝窯的青瓷時，就想到徽宗的藝術。看到〈清明上河圖〉時就想到徽宗的治世。政治方面沒有為後世留下什麼，固然應該受到批評，但是從藝術的意義來看，徽宗應當可以被原諒。

科學技術的發達

宋代除了美術以外，還有第三章介紹的飲食文化，科學技術方面也有突飛猛進的發展。

尤其是天文學上，有著令人驚豔的成就。歷史上第一個觀測超新星爆炸的紀錄，就是發生在宋代。朝廷設置「天文院」，作為觀測天文的機關。使用先進的天文儀器，從事大規模的天文觀測活動，還有科學調查出一年有三六五點二四天。

中國四大發明之一的指南針，是從宋

北宋時期的汝窯，青瓷無紋水仙盆（原件現收藏於台北故宮）。

代開始使用精密的航海用羅盤，這在官員科學家沈括的著作《夢溪筆談》中曾經提到。另一項四大發明是火藥，唐代時發現混合硝石、硫黃、炭，就會產生激烈的燃燒，不過做為武器用途則是在宋代。

有人說，宋代重文輕武導致國力漸衰，但這不過就是在「文」的領域導入施行了公平的科舉制度，貫徹能力主義，因此成為科學發達的背景因素。

宋代也是文人政治家的時代。

北宋開始出現衰敗之象時，王安石主張整頓財政、救濟弱者等新法改革政策，才四十五歲就被第六代皇帝神宗拔擢為宰相，具有相當的個人魅力，建立起新黨的勢力。

反對王安石變法改革的另一派勢力是

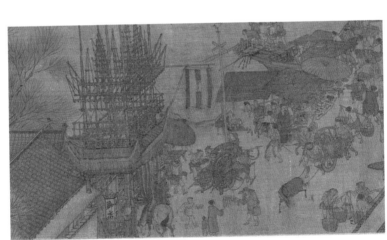

正在十千腳店前支付銅錢。

王安石。

司馬光。他編纂歷史大作《資治通鑑》，屬於保守派的政治家，扮演舊黨的領袖角色。

此外，南宋朱熹完成的朱子學，對於日本、韓國的影響甚鉅。朱熹整理且重新建構北宋儒學家程頤的學說，並推而廣之。

蘇軾、黃庭堅、米芾等專精詩詞書畫的文人，不勝枚舉。

除了皇帝和軍人以外，日本人熟知的中國人物之多，大概只有宋代。

貨幣經濟在宋代完全穩定下來，這也是歷史上的重要大事。

〈清明上河圖〉上有個「十千腳店」，店門口有個人抱著銅錢。當時因為礦產豐富，每年生產數億枚、甚至數十億枚銅錢。歷代皇帝均依其年號鑄造新幣，貨幣在全國各地流通，也為商業的興盛扮演了重要角色。

宋錢也影響至日本，平安時代藉由日本與宋代貿易運送大量的宋錢到日本，事實上在其後的鐮倉時代及室町時代，成為日本的公用貨幣。

一四〇

九百年後的開封

二〇一一年秋天，我造訪了開封。開封是〈清明上河圖〉的舞台，不能不去看看。

從大學時代起，我多次到中國自助旅行，出了社會以後也因為留學或出差到過中國不計其數。省會級的城市大多去過，就是沒去過開封。我想，不去開封的理由其實就是交通不便。

過去位居水上交通要道的開封，已經沒有這項優勢。現在中國主要的交通方式是靠鐵路網，開封位於末端，位置不佳。從北京、上海前往的話，必須先到鄭州換車。

這次我是搭飛機到開封，從日本先飛到北京，換國內航線到鄭州附近的新鄭機場，再從新鄭機場搭一個半小時的計程車。清早從日本出發，抵達開封的「開封賓館」已經天黑了。

開封名產是夜市的小吃。這或許是從宋代以來的外食產業傳統，電燈泡照得通亮的街道上，到處都有小攤，排著桌子，開封市民在此大快朵頤。

我選了一家攤販，點了開封名產灌湯包和肚肺湯。覺得大概應該是二十元人

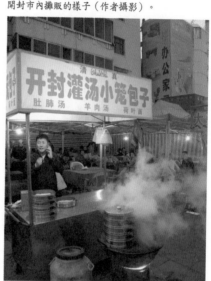

開封市內攤販的樣子（作者攝影）。

我也到了「繁塔」。這裡位於開封市東南方兩公里處，連計程車司機都不知

的文化遺產」，表達讚賞的用語非常共產黨。

自然災害，仍屹立不搖，顯示我國勞動人民在高層建築上的卓越創造性，這是珍貴

「天下第一塔」，塔的前面有解說，「在歷史上遭受到暴風、大雨、地震、水患等

邊是「鐵塔公園」，整理得很好，也有不少觀光客。公園內的道路立著巨大的石碑

角十三層，現在的高度是五十五公尺。一九六一年被指定為國家重點保護文物，周

「鐵塔」建於一○四九年，八角十三層，現在的高度是五十五公尺。

建築。

「繁塔」。兩個都是瘦長高塔型的

有兩處。一個是「鐵塔」，一個是

代，迄今在開封仍留存的建築物僅

〈清明上河圖〉描繪的北宋時

二十五元。

後鄰桌的人幫忙講話，價格降到

八十元，於是和老闆吵了起來。最

民幣的小吃，看我是外國人要我付

至今仍聳立於開封市內的「鐵塔」（作者攝影）。

開封清明上河園入口。中國遊客攝影留念（作者攝影）。

道。到了現場，發現是在雜草叢生的高台上。高台這一帶姓「繁」的人不少，因此被稱為「繁塔」。原來是二百四十公尺高，但是因為遭到雷擊折斷，現在只有三十六公尺高。

據說兩個塔的基部，都埋在地底下數十公尺深。

根據開封博物館的調查，北宋的「開封」被洪水淹沒，到了明代建成「汴梁」。而這個「汴梁」又被洪水淹沒，建成今日的「開封」。探勘調查發現這裡有多層結構的都市遺址。

其中，都市規模範圍最大的就是北宋。

〈清明上河圖〉的記憶全都沉睡在開封的地底下。

掩埋的開封再現

有個地方重新呈現了〈清明上河圖〉的世界。

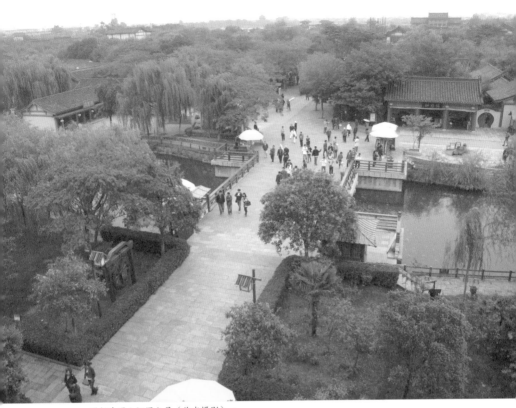

開封清明上河園全景（作者攝影）。

那就是〈清明上河圖〉的主題公園「清明上河園」，位於開封市區的北邊。

一九九八年十月開園，門票全票是八十元人民幣，有點貴。買了門票進去，拿到一張簡介，簡介上寫著「一千年前，張擇端把現實世界帶入畫卷中，過了一千年後，開封再次把畫卷呈現到現實的世界」。充滿甜言蜜語。

以主題樂園做為觀光勝地是世界上共通的做法，然而中國的主題公園，偏離期待的特別多。這裡的實際景物雖不如預期，但這個清明上河園相當忠實地試圖呈現名畫的世界。

穿過大門，迎面就是巨大的男性雕像，兩手捧著畫卷，對著來訪的賓客微笑，

這是〈清明上河圖〉作者張擇端的雕像。歷史上對於張擇端的容貌，當然沒有任何

紀錄。主題公園的職員表示，樹立這個巨大張擇端雕像，是為了呈現張擇端將〈清

明上河圖〉獻給皇帝的樣子，也意味著將畫獻給到訪主題公園的人們。

中國人喜好造人像，把歷史具象化。在中國，到處可見歷史上有名的畫家或書

法家的立像，但是像這麼龐大的藝術家人像倒是沒看過。反而很像樹立在各城市中

心的毛澤東像，高約八公尺。

與歷史上其他留下著名作品

的知名中國畫家相較，張擇端顯得

沒沒無名，但在後世卻造了一個如

此巨大的立像，成為受人尊敬的

對象，這是他本人做夢也沒想到的

吧。

主題公園的內部，可分為兩

部分，一部分是忠實再現〈清明上

河圖〉的世界，另一部分是遊樂

一四六

開封清明上河園再現虹橋（作者攝影）。

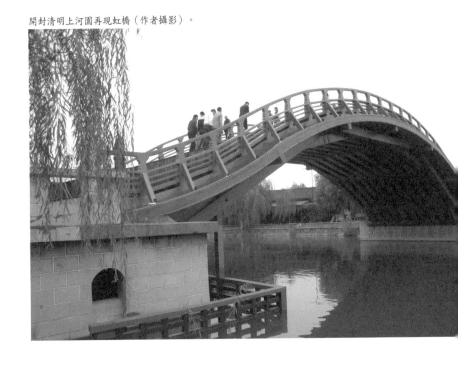

設施，基本上與〈清明上河圖〉無關。

再現的部分，忠實呈現虹橋及繁華市街，看得出來花了不少工夫。轉了一圈，可以大致瞭解原來當時的風景是長這樣子啊，有很多值得參考的地方。〈清明上河圖〉是用「神的觀點」來俯瞰在地面上生活的人們及風景，很難體會到細節。

再現的工夫，補充了這個不足，同時呈現出趣味性。遊樂設施方面，除了滑水、遊船以外，還造了一個人工池。

每晚在這個人工池上演「大宋·東京夢華」水舞秀。如果要

看這個秀，必須另外再付一百三十九元人民幣。簡介上說，「大宋·東京夢華是清明上河園投資一億三千五百萬元人民幣，由中國知名導演梅帥元企劃的大型水上實景演出。」基本上就是馬兒繞幾圈，美女揮動水袖跳舞，雷射光照射夜空，施放煙火，實在提不起勁為了看秀而留到晚上。

無論如何，從一幅畫可以衍伸蓋出一座主題公園，也只有〈清明上河圖〉做得到。如果是宋代的山水畫，就絕對不可能——玄幽的山上，有個民家——這種風情只有愛好隱居生活的退隱人士才可能欣賞領會。

歷經悠久年代依然禁得起欣賞玩味的繪畫，這就是〈清明上河圖〉。

第五章

體驗〈清明上河圖〉

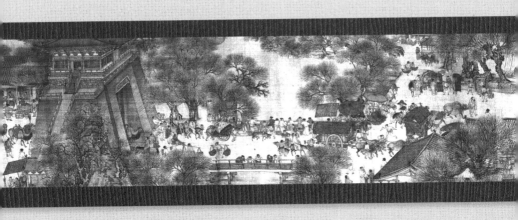

享受「都市體驗」的畫

欣賞〈清明上河圖〉時，我們應該抱持什麼樣的態度呢？

就像到目前所討論的，我們看〈清明上河圖〉不只是從美術史的角度，還可以從歷史、建築、風俗、經濟、飲食文化等各種不同的層面切入，無須固定在一個座標上。

如果讀者純粹是抱著好奇，我主張從「都市體驗」的角度去欣賞。

「都市體驗」是一種過程，我們旅行初踏入一個城市，通常會興奮地漫步在都市的街角，用眼睛去觀察，用心去體會。有時甚至會讓你感到驚豔而頭暈目眩。有時因為滿足了好奇心而覺得興奮，有時也會因為與預期不同而感到失望。所有的城市都有各自的臉孔及身軀，沒有親身觀察就無法體會。

中國的畫卷描繪的方式，讓你的視線從右向左移動。〈清明上河圖〉大致可以分為「農村」、「河邊的商業區」及「都市」等三部分。

一開始映入眼簾的是農村，然後是河邊的商業區，最後是繁華的都市。作者張擇端把不同風貌的土地放在一起，向世人傳達大都會「開封」的全貌。

帶著走進〈清明上河圖〉的心情，由右向左移動你的視線吧！

從荒郊野外開始

這幅畫從悠閒的郊外風光開始，看到荒涼的田野、柳樹、民家，感覺逐漸要接近「都市」。

從右邊開始看這幅長達五公尺的〈清明上河圖〉，首先看到的是五頭驢子組成的商隊，從荒野走進城裡。

突然間聽到「噠噠噠噠」驢子的蹄聲（圖1）。

每頭驢子上都負載著兩大袋的貨物。

驢子載了什麼東西呢？有人說，沒有葉子的樹木象徵「冬天」，驢子載著取暖用的木炭。如果這是清明時節，應該是不需要木炭的季節了。但是也有人認為，〈清明上河圖〉裡有很多餐廳需要木炭，不能說與季節無關。

道路兩旁樹上的葉子都掉光了，感覺到天氣的寒冷。

沿著他們走過的小徑，小河流水潺潺，架著簡便的小橋。一旁有六間左右的茅草小屋，還有豬舍。某戶人家的橫樑歪掉了，用建築木材補強，但釘得不好，也顯示了這一帶居民生活的經濟水準。

騎著驢子渡河了，橋的後面出現村落，人煙稀少。領頭的牧童似乎已經

圖1

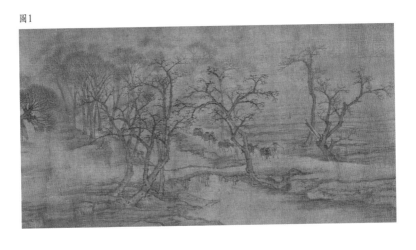

打開畫卷之初，感覺到空氣中的一股涼意，這與後面展現的熱鬧活力相比，令人留下強烈的對比印象。從這個地方看到作者的某種意圖，充滿想像的空間。

這也可從都市隱含的明與暗來看，展現豐饒與貧困的不同層次，讓這幅寫實畫不僅只是描寫街道的繁華。

接著往下看，緩坡的起伏，其中有農業用的水塘。八棵楊柳樹看起來就要發出新芽，再仔細一看，楊柳的樹幹下方幾乎沒有樹枝。很可能是因為當時正在修整汴河，砍下樹枝做為堤防之用。

西邊的楊柳下的茅草小屋，屋裡有個商人模樣的人，靜靜地等待客人。這間小屋的前方，兩個看起來身分地位頗高的人物騎著驢子，帶了三個僕人進來。（圖2）頭上戴著

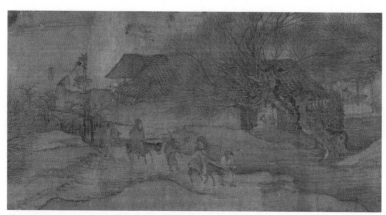

圖 2

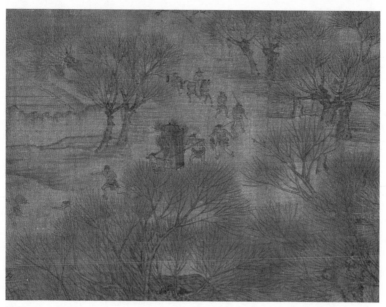

圖 3

防寒的護具，穿著厚重的衣服。清明節是春天到訪的節日，這裡傳達了「不像春天」的訊息，也有人認為此時仍是寒冷的氣候。

在驢子商隊的上方，有一群抬著轎子的隊伍（圖3）。

這一行人中領頭的上方，是由僕人擔任前導，繡了幾朵花的轎子裡坐著一位女性，後方的僕人肩上挑著一些東西，看起來像是一家之主的男性騎著馬。

北宋初期，轎子是一種奢侈的交通工具，據說規定如果不是官員，不能乘坐轎子。但到中期以後，富裕的商人也開始乘轎，規定就自然而然地消失了。到了北宋末期，甚至連普通老百姓也可以乘坐轎子了。

當時，在清明節這一天，無論是王公貴人或是庶民百姓都忙著到郊外掃墓，大批人馬出動，郊外也像市區一樣熱鬧。

《東京夢華錄》有關轎子的敘述是如此：

轎子即以楊柳雜花裝簇頂上，四垂遮映。

這句話證明了這幅畫是描繪清明節的樣子，因此可以解釋稱為「清明上河圖」的原因。不過針對這點，也有專家持不同的看法，我在前面已經介紹過。

圖4

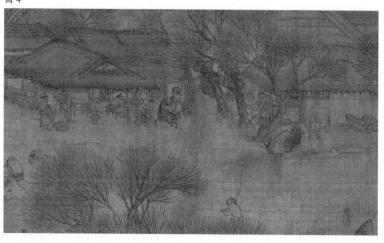

有一頭驚慌奔跑的馬（或驢子？），在小屋前還有一隻跳起來的驢子（圖4）以及受到驚嚇的客人。但是因為過去的修復和品質劣化的原因，馬的上半身不見了。建築物前的兩頭牛吃驚地張開大眼，看著「驚慌亂跑」的馬。還有一個老人慌慌張張地抱著孫子，應該是擔心會被暴衝的馬兒連累。這個部分是〈清明上河圖〉的第一個舞台，浮現動物與人一起生活，一半農村一半郊外的生活。

小屋的後面有一片農地，栽種著蔬菜供城裡的人們食用。但是好像沒看到作物，而這附近也不像春天。有一座并用於灌溉，一個農夫挑著水桶向農村走去。

以上是〈清明上河圖〉「第一幕」的概要。

圖 5

汴河的熱鬧

「第二幕」的主角是汴河，這是〈清明上河圖〉中最具震撼力的部分。

從農村過來，畫面下方開始出現汴河的滔滔河水，河邊停靠著幾艘船，看到挑夫們從船上運出穀子等貨物。

郊外的風景和汴河的風景連接處，有著柳樹，兩艘木造船停泊著，架上踏板接上岸，船帆收起（圖5），前面的一艘船已經卸貨完畢，後方的船上有船夫揹著米袋上岸，地面上堆起米袋。

一個貌似老闆的人站在米袋上，很有威嚴地插腰，指揮船夫工作。這一帶都是河岸邊卸貨的樣子，這樣的景致古今皆同。

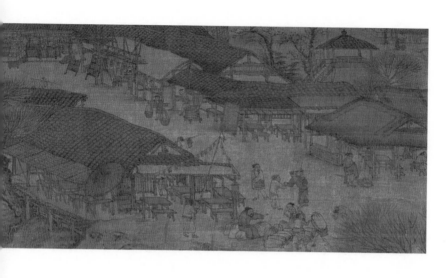

沿河的路邊上有四家店（圖6），形成一排商店街。

正對面的店，在店鋪前立了一支竹竿，兩側拉著繩子，掛了二十幾面小旗。這是為了吸引客人而掛，現代也常常看戶外的餐廳用小旗裝飾，也許是從這個時代開始流行的。

其他的店鋪在面河的位置設下座位，這樣的店鋪設計，到現在仍然沿用，但是圖上看不到賓客的模樣。《清明上河圖》上餐廳生意清淡，幾乎是共通的情況。可以推測是因為描繪的不是午飯或晚飯的時間。

另一側則有店鋪打出招牌，賣的是饅頭。這樣的街頭小吃文化到現在都一樣。

另一家店掛出寫著「小酒」的長方形招

圖6

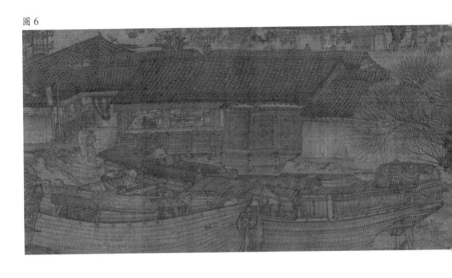

牌，門口立著一支長長尖尖的門柱。「小酒」就是一般老百姓喝的便宜酒，這在第三章已經介紹過了。

主要建築的後方是中庭，栽種著樹木，有個正方形屋頂的涼亭。裡面放著長方形的餐桌，這裡沒有看到客人。還有一間店鋪的招牌是「王氏紙馬」。紙馬是祭祖時使用的，用色紙紮成房屋的樣子。掃墓時作為供品。招牌的意思是「王先生的紙馬店」。紙馬店開在這裡，也可視為證明這幅畫的季節是清明節。

在紙馬店的西邊有一條路往北走，帶著兩名侍從的騎馬人物向北方慢慢前進。這條路上有兩家餐館，有幾位客人。牛或是驢子也在裡面吃東西。西側還有一家小餐館，門口放著菜籠。它的對面有塊招牌

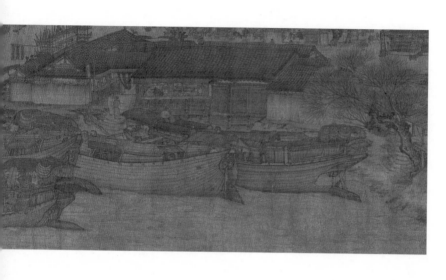

寫著「年」。

往北有條大馬路，東側有個大餐館，大門比較大，五支布旗當招牌。它對面的店門口停著一輛貨車，有一匹馬、兩頭驢拉著（圖7）。好像看到車伕正在貨物上寫字，靠河邊的另一家店裡有四位客人正在聊天。

汴河的岸邊停靠有五、六艘大型木船，靠岸的一艘船正在卸貨，載的都是糧食。船夫揹著糧食走小路，橫越大馬路。

好像差不多卸貨完畢，船伕們談笑風生。

停泊在前方的大船，可以從開著的窗子看到船內的擺設，裡面有餐桌、椅子、像是寢室的設備。形狀像日本的屋形船，裡面有座位。

有一個女人往外眺望，其他的船夫從

圖7

船屋的屋頂往下走，船桅直挺挺的，船纜牢牢地綁在岸上的繫纜樁，這些船大概是客船，客人都已經下船。

還有比這艘更大的船。船上有十一個人在工作。有個男人站在船頭對著附近的船大喊，這個人大概是船長。其他人各忙各的，好像在進行什麼作業。

有著大型船舵的船，船頭不尖，呈現扁平的形狀。運河上無浪，用於航海的船隻必須要乘風破浪，所以船頭是尖的。仔細看運送旅客的客船，每艘船都有細微的差異，從這裡可以感受到張擇端的用心。

船的描繪極為精密，連釘子都一根一根畫上去。

這段以船為主的描繪，非常融入生活，而且很寫實。可以看出作者嘗試如實

圖 8

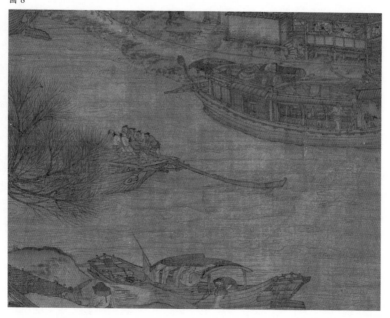

畫出汴河的所有動態。

河水漸漸流至畫面的中央。零零星星看到航行於汴河的船隻。在船頭有八個人合力掌舵，為了怕撞到正面迎來的大船，船伕們緊張地把船開向南方（圖8）。

南側的岸邊停泊著小船，船頂上曬著衣服，有個少年把水往河裡倒，大概是煮飯所用的水吧。也許他們大半的生活都是在船上度過的。這種船是用來搬運或是近距離的載客之用。

不久之後，架在汴河的「虹橋」慢慢進入視線。

最高潮──虹橋渡橋

「虹橋渡橋」的風景可說是〈清明上河圖〉的最高潮（圖9）。

為了要讓船隻通過，虹橋沒有橋腳。還有一個原因是到了冬天，從上游會流下冰塊。這種形狀的橋稱為「飛橋」。

畫面上，有一艘船正要通過虹橋下，看到這個情景的人都捏了一把冷汗。

船體呈現歪斜，好像是為了能夠通過橋下，必須以斜的角度才過得去；或是因為被意外的河流力量所衝撞──不管是哪種情形，情況一定都非常危急。

橋上有很多人圍觀大叫著，身子超出欄杆外幾乎就要掉進汴河。大概是喊著「加油！」南邊的岸上也有男人大叫著。

從欄杆上有兩個男人向船丟出繩纜，也有從橋上伸出木棒。在船上也有人拚命想要接到這個繩纜和木棒，船上的人數達二十四人。

船員慌慌張張地把倒下的桅杆再立起來，帶著小孩的中年婦女正大叫著指揮船員。這些乘客自己出來下指導棋，這是專業船員顯露不出的趣味。

船是逆流前進，因此船尾有幾個人往河裡撐竿，用盡力氣要修正角度。

這個船要通過橋下的景致是〈清明上河圖〉最具震撼力的一幕，幾乎是所有人

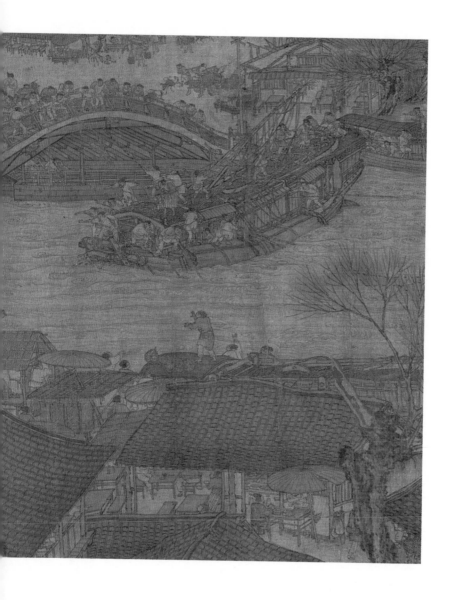

圖 9

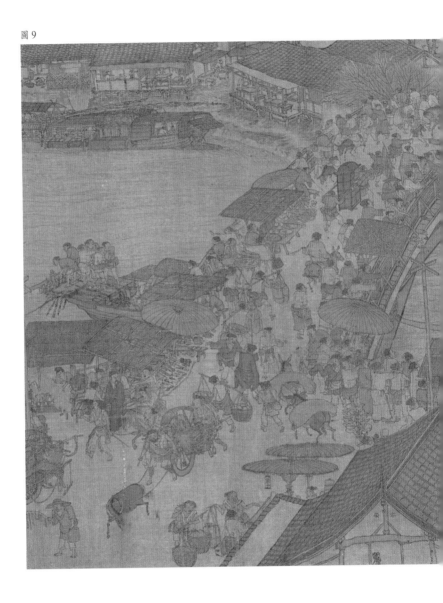

的一致看法。

這一幕也可以讓我們知道汴河在北宋當時的重要地位。船隻航行河上，顯示了水上交通的活躍。人們努力要讓船通過，路人又拚命湊熱鬧。看到這幅景象，腦中浮現以汴河為中心的北宋都市生活。

橋兩邊的店面

另一方面，還有行走在橋上的人們，對於船隻過橋的騷動不以為意。有人抬著箱型的轎子，有兩個男人走在前面。騎馬的官員從對面過來，也看到許多商人。

橫跨南北兩端的橋上，人們從兩邊不斷湧入，看到的都是「人、人、人」。幾乎可以說連站的地方都沒有。

會覺得橋上很擁擠的原因之一是由於道路兩邊都開了店——有店面，也有攤販（應該是違規的吧）。在橋頭這邊，有個男人為了叫住通行的人，拉著他的袖子。

仔細看，橋的四角都立了鶴型的棒子——這叫做「華表」，是中國建築的象徵。這幅〈清明上河圖〉裡，這座橋扮演著標示繁華大街的角色。

橋的南北兩側，商店密集林立。

特別是橋的南邊，位於南北東西向的十字路口，人們往來通行的身影密密麻麻。

往東的道路，沿河有幾家攤販。有個客人坐在方桌前，店員正要拿碗過去。裡面是廚房，可以看到竈。這附近的建築物和前面的家屋一樣，樑柱歪歪的。

對面還有幾家店，其中一家放置著四腳的桌子。只有兩個客人，店員正要拿方桌上有個筷筒和湯碗。

橋的南邊十字路口處，道路兩旁各有一家店。東側的店在門口旁邊掛著兩支雨傘作的小招牌，上面寫著「飲子」。「飲子」是賣飲料的攤販，有三個男人站在這個攤子前面，想要買飲料。

「飲子」的對面是「十千腳店」，是一家酒樓，也是餐廳。店門口立著一個用竹子組成的大型櫃（圖10），當成招攬客人的廣告。

上方突出的棒子掛著藍白布，染出「新酒」兩字。門的左右兩邊各掛著一幅聯，分別寫著「天之」、「美錄」，隨風飄逸。

這個櫃，稱為「彩樓歡門」。據說是後周太祖訪視開封後就設立的，也可看出

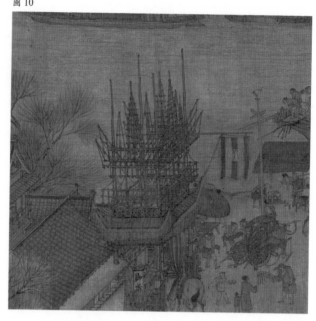

圖10

人正在討價還價。「十千腳店」前停放著一部大型的單輪車，伙計東西都賣完了，拿著用繩子串起的銅錢。

開封獨特的風俗民情。木材縱橫組合，裝飾並不華麗，甚至露出木材接縫的地方。

看得到店裡面有享受美食的食客，也有端酒的店員。這裡的建築物和之前的有點不同，屋頂的樑柱變得很直。感覺是過了虹橋以後的街道，水準更高了一層。從這裡開始的建築物，樑柱大體都很筆直。

「十千腳店」的門口前繫了一匹白馬，店員手上拿著碗走出店鋪。馬路上有人在賣一串一串的東西，帶著小孩的老

還有一個人拿著成串的銅錢，從店裡走出來，這家店是一棟兩層樓建築，可以

看到裡面有兩桌擺滿酒菜。

河水在虹橋之後，往北轉了一個大彎就消失在畫面。東側的一艘船內，可以看

到室內有東西。

河中央有兩艘船行駛著。一艘順流而下，站在船頭的六個人押著櫓控制船，深

怕船走偏了。另一艘船有一支桅杆，逆流而上。

汴河在開封這段相當湍急，人如果掉進水裡就會被沖走。要逆流而上，想必十

分辛苦。

到這裡是第二幕，最後第三幕就是熱鬧的街景。

沿著汴河的南北向道路上，有三頭載貨的驢子走著（圖11）。賣藥的老人在路邊

席地而坐，把藥攤擺開在地面上，十幾個老人聽著他說。說話的老人一定經驗老到，

如果講得沒意思是不可能聚集人潮的。

有一個人走在路中央，挑著裝有食物的箱子沿街叫賣著「便宜賣喔」。

在這裡，圖面的重心從汴河轉為貫穿東西的街道。

東西向和南北向的道路交會的十字路口特別熱鬧。四角形的桌子有九隻腳，排

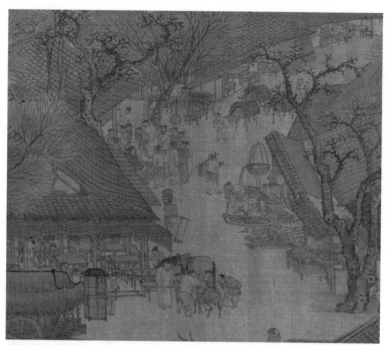

圖 11

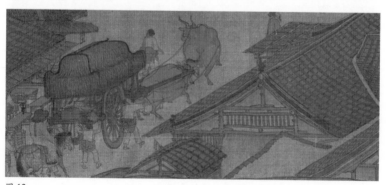

圖 12

了三排，但這裡客人並不多。還有一匹低頭吃草的馬，侍從在一旁照料著。當時開封也有業者專賣馬的糧草，這些動物擔負交通工具的角色，牠們的糧食就相當於現代汽車的汽油。因此這些專賣店非常重要。

十字路口的南側大馬路上，有一群身分不明的人（圖12）。一輛有車頂的車子，騎者白馬，穿著長袍，戴著帽子，看起來像婦人的保鏢還是丈夫。有兩頭牛拉著，侍從拿著鞭子指揮牛要轉彎，中間有一個貴婦人吧；車後有個男人東西向的大馬路上，有很多馬車、牛車。馬路兩旁都是餐館，有家店裡有三個客人正在喝茶聊天，一旁的客人靜靜地傾聽。

馬路北邊有棵柳樹，一個男人正舒服的進入夢鄉。

後方還有間小房子，掛著「神課」、「看命」、「決疑」三個牌子，一看就知道是算命的店（圖13）。

中間坐著一位穿著黑衣黑帽、打扮古怪的算命師，客人坐在對面聽他占卜吉凶，後面還有三個人仔細聽著算命師說話。

在中國，無論古今，占卜的形式沒有太大的變化。

中文說占卜命運稱為「算命」，說「看命」也通。「神課」是中國自古傳下來的「六壬神課」，以天干、地支和天文組合出來的占卜方法；「決疑」的意思是

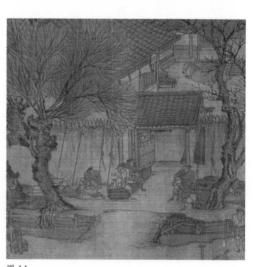

圖13

圖14

「下決心」，因此牌子就是在說「以神課占卜你的命運，幫助下決心」。

西邊也有一座小橋，過橋之後有一間像是官府的建築物。有一座大門，門外有

六個像是官員的人，有的坐下、有的閒躺著，好像在休息。門上貼了告示，建築物

的中庭有一匹馬趴在地上（圖14）。描繪倦怠閒散的官府，可以解讀出諷刺的意味。

再往西走，沿著河有南北向的小路，商店林立。河上架起跨河拱型的小木橋，

橋的前方有一匹馬，兩座轎子，四個侍從，也有要乘馬的人。看起來像是才剛出發要到遠方去。

橋上有人抬著轎子。通水溝北邊的樹下，有三頭驢子，都載著木柴。

旁邊有一個婦人抱著嬰兒，正看著車水馬龍的熱鬧街景（圖15）。婦人的附近有七頭肥豬，讓人感覺到在都市裡還留有農村的景致。

北邊有一間小店，有個人正拿著秤。小店的西邊是寺廟，大門緊閉著。兩側有阿吽仁王像，守護著寺廟。東西兩邊的門是打開著，穿著裝裟的僧侶朝著東方走，沒有看到參拜者的身影。

寺廟的西邊是兩層樓的建築，門前掛著五面布旗，應該是一間小餐館吧。

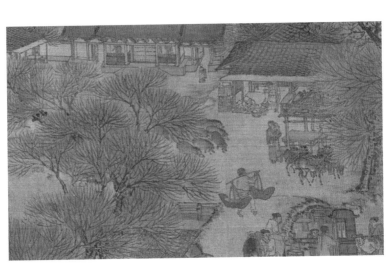

圖15

看起來像是汴河支流的小河，岸邊上種了很多柳樹（圖16）。樹下有人在賣花和團扇，也有人正在詢價。跨在河上的是平面的橋，看起來像觀光客的人們手倚在欄杆上，專注地看著河流，好像在打發時間，看來不像是發現什麼有趣的事情。

穿過城門的駱駝隊伍

馬路通往巨大的「城門」。這個門看起來是「坊門」（圖17）。

坊門是為了限制各地之間的通行而設，與唐代不同的是，開封是不夜城，每個門都是全天開放的。

門的座台建得十分牢固，門的上部呈現水平，是東西向，門的上方有城樓，寬五間、縱深三間，有窗有欄杆。南面設了樓梯可以上下。

這裡最有意思的是駱駝商隊正要通過城門。三頭駱駝載滿絲綢和茶葉往城外走，領頭的第一頭駱駝正要穿過大門。

張擇端藉由駱駝從這裡進來，成功地強調了市區街景的連續性。本來巨型的大門會切斷觀賞者的視線，駱駝商隊的存在正好讓視線從右到左順利移動。

門的東側有拉車的二人組、拿著秤的男人、靠著城門正在談笑的兩個人、乘在

一七四

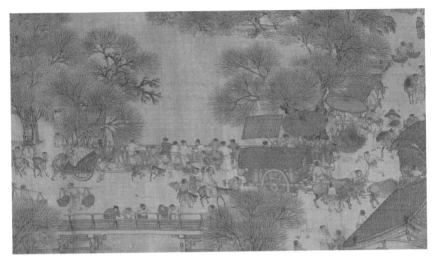

圖 16

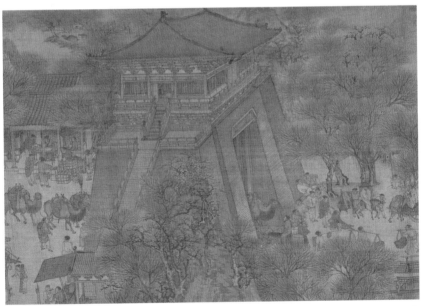

圖 17

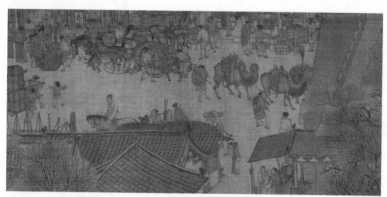

圖 18

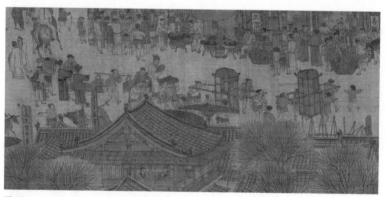

圖 19

馬背上的貴婦，顯現了都市生活的縮影。

南邊的街道入口旁有一家客人正在修臉（圖18）。大馬路南邊有家「曹三」的小餐館，門前裝了歡門，「曹三」意思是曹家的第三個兒子。

隔壁有個「李家輸賣」的招牌，再往西邊的招牌寫著「久住王員外家」（圖19）。中庭有棟較高的獨棟建築，二樓的牆上掛了兩幅字畫。還有一個男人正在讀書。

「久住」是指長期居住的意思，可以看成是現代的商務旅館。

將目光移向大馬路上，進一步看到都市的多元層面。

中年男性騎著白馬，一名侍從跟著走。兩台轎子加上十三人的一行隊伍往東行，前面的那台轎子正轉彎向北，再往前看到「孫羊」的招牌，這是〈清明上河圖〉首屈一指的「正店」，這一行人大概就是要去這家大型餐廳用餐吧。

進入「孫羊正店」就是其主建築，這是由好幾棟組合成的複合式建築。店面豪華隆重，把其他餐館都比下去，有種鶴立雞群的存在感（圖20）。賓客滿座，生意興隆。東側包廂的桌上擺著酒器，中間有個壺嘴很長的酒壺。

建築物有個非常華麗的彩樓歡門。歡門上看不到柱子，招牌寫著「孫羊店」顯示店名，門前有木條型的柵欄圍著。

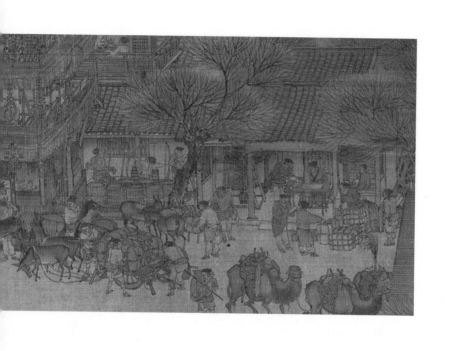

店門口人來人往川流不息，看到運送食物的店員，也有賣竹藝品的商人，賣花的小販，大鬍子說書人對著大批圍觀聽眾滔滔不絕。

宋代是出版傳奇小說、歷史小說非常活躍的年代。像這樣的說書人在大街上講小說故事，是一種相當盛行的商業活動。有名氣的說書人通常都可以吸引很多的粉絲來聽講。

在說書人後方的建築物，裡面放了一張很大的書桌，有人正在低頭工作。室內掛了一幅寫著「六十」的布條，意義不明。

前面的十字路口，驢子拖著貨車上載有兩個大酒桶（圖21）。這裡也有個說書人，坐著的聽眾聽得入神。

圖 20

往南的道路上，有個白衣人正要騎上馬，一旁是棟有屋瓦的建築，立著兩塊遮陽板，掛著一塊四方的招牌寫著「解」字。

對於這個「解」字，各方討論意見很多，比較有說服力的是解讀為現代的當鋪。門下停放著一台轎子，室內擺了長凳。

十字路口北邊的馬路，兩輛四頭驢子拉的大車，往南走來（圖22）。車上沒有載貨，看來是送完貨回來的樣子。馬路的東邊有一塊招牌，但是招牌上的字看不清楚。它的北邊有個「楊家應症」的招牌，大概是醫院吧。

北邊的道路往西轉彎的地方，有

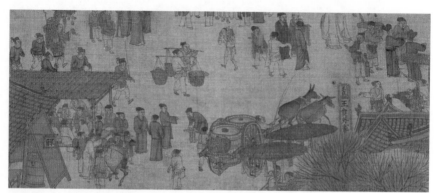

圖 21

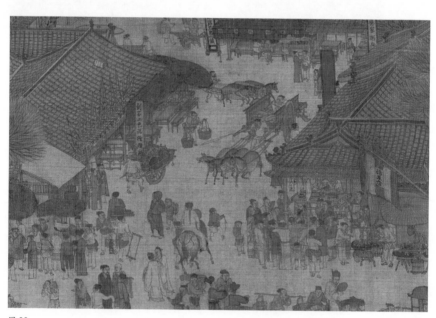

圖 22

圖 23

賣饅頭的小攤販，想到古時候就有
街頭上賣饅頭的，覺得有點開心。

往南有大型建築蓋著屋瓦，像
是餐館，招牌上的字看不清楚。

橫幅的招牌是「劉家上色沉檀
揀香」，是賣香的店，這家店的南
邊，有個小販打起大傘遮陽，賣的
是佛具。

十字路口往西的馬路，柳樹下
有一口井（圖23）。看起來好像有四
個人同時在取水，實際上只有三個
人在取水。井的西邊是藥房「趙太
丞家」，櫃台前放著長凳，一位婦
人抱著嬰兒坐著。旁邊有兩名侍女
正和婦人在交談。

藥房裡有「五勞七傷回春

丸」、「大理中丸醫腸胃丸」、「治酒所傷真方集香丸」等招牌，這是藥品的廣告，同時也在宣傳療效。

這家藥房的隔壁房子，敞開著大門，裡面有捲上來的門簾和屏風。門的西側有兩個人坐著，滿臉鬍鬚，穿著長袍，腰上繫著細繩。

畫卷在此處突然結束。有人認為從這裡開始有一部分不見了，也有人持相反意見，但是兩邊都沒有確切的證據。

俯瞰的角度因地而異

綜覽這幅畫時，我注意到在不同的地點，俯瞰的角度也不同。

一開始的村落風光，俯瞰的角度很小，連天空也都畫進去了，感覺是從水平的視線看過去。再過來俯瞰的角度變大，然後變小，再變大，可以看出俯瞰的角度有著頻繁的變化。

為了讓虹橋、樓門等目標物看起來很大，俯瞰的角度變小，感覺好像是從很遠的地方看過去。而對於河上的船隻、人們交織的畫面，俯瞰的角度很大而且非常接近目標物，帶出從畫面上逐漸擴大的視覺效果。

這也證明了張擇端不只是一個單純描繪精密寫實畫的「畫匠」而已，對於整體構圖是經過縝密的計算，顯示他的技法高超。

體驗「都市的形形色色」，包括開封大都會的廣闊、汴河水運的繁盛、北宋鼎盛的商業氣息、還有開封市民的消費生活等等。看完這幅超過五公尺的畫卷，張擇端的用心與巧思歷歷在目。

第六章
現代生活中的〈清明上河圖〉

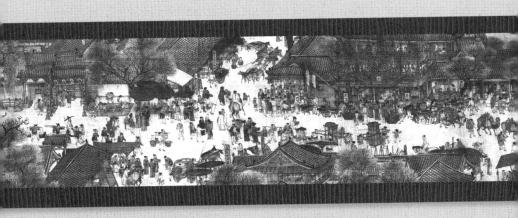

會動的〈清明上河圖〉

當我知道有這種機會觀賞〈清明上河圖〉時，二〇一一年九月特別從日本來到台灣。季節正是悶熱的晚夏，以前曾在台北擔任報社特派員三年，我很熟悉這種氣溫。

〈清明上河圖〉是「會動的」。

二〇一〇年中國舉辦了上海世界博覽會，大會的主題是「Better City, Better Life」（城市，讓生活更美好），其象徵之一就是在「中國國家館」展示動畫《會動的清明上河圖》。

中國急速地擺脫貧窮、發展經濟，要成為一個可以享受生活的中國。上海世博會就是要讓世人看到富足起來的中國，在多彩的展示館準備展覽、影像及服務，以歡迎到場嘉賓。

其中尤其是賭上中國威信的中國國家館（簡稱「中國館」），採用代表中國國家的紅色，以「東方之冠」的意象，設計出倒金字塔的斗拱建築，備受矚目。

總造價經費高達兩百七十億日幣（超過七十二億台幣），完全採事前預約方式進場，每日預約人數上限為五萬人，必須是團體才能預約，一般的觀光客無法

中國上海世界博覽會中國國家館。

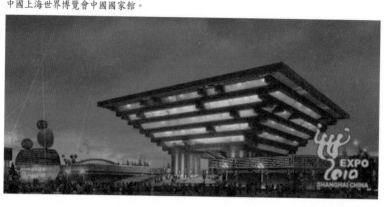

進入。中國館的主題是「都市發展的中華智
慧」，以長達一百二十八公尺的大型螢幕，上
映《會動的清明上河圖》。

展現最前端的科技

這部《會動的清明上河圖》是由水晶石數
位科技股份有限公司所開發。

這家公司總部設在北京，創辦人盧正剛畢
業於南京工業大學建築學系，目前擔任該公司
的董事長兼總經理。

二〇〇七年，上海世博的中國館標案正式
公開招標，包括水晶科技在內的十幾家公司投
標，其中有將近一半公司的企劃案以〈清明上
河圖〉為主題。

思索以最先端科技表現「中國」或「中華

文化」時，多數的公司會想到以〈清明上河圖〉當作圖騰象徵。

盧正剛曾在上海東方衛視節目《財富人生》（二〇一〇年七月二十四日播出

中提到，他選擇〈清明上河圖〉為題目的理由：

　　〈清明上河圖〉本身就傳達了古代都市的一個篇章，把宋代最為繁榮的都市

情景濃縮在一個畫面裡。上海世博的主題就是「城市」，因此相當吻合。這也

是為什麼這麼多的公司都選擇了這幅畫作為主題。

　　各家公司為了取得標案，無不運用各種創意和技術。水晶石數位科技運用了

「根雕」這項傳統工藝來詮釋〈清明上河圖〉，該公司也擁有處理數位影像的領先

技術，這是其他公司無法匹敵的。

　　「用影像來重新呈現〈清明上河圖〉的時代」，這是盧正剛的初衷。再把〈清

明上河圖〉中出現過的六百個人分為十二類，如「車伕」、「士大夫」、「說書

人」、「小販」、「旅人」、「女性和小孩」等，確定四十八種的登場人物之後，

進一步詳細分析張擇端的人物描繪方式，發現有著人物的頭部比較大、斜肩等特

徵。

全圖分為七個部分，以六千張圖構成。耗時兩年，動員兩千位技術人力，成為四分鐘的《會動的清明上河圖》動畫。

動畫分為白天版和夜晚版，原畫就是描繪白天活動的樣子，夜晚版加上電影的手法，更加展現了都市活力。雖然是電腦動畫，但是影像相當逼真。

在台灣的展場是運用原來舉辦世界花卉博覽會（簡稱「花博」）的建築物，花博在八月底結束後，九月上旬在台北上映《會動的清明上河圖》，十月至十二月移到台中。

因為想在台北看，特別利用週末飛到台北。

老實說，我原來想像這不過是部〈清明上河圖〉的動畫版而已，但台灣的朋友很興奮地告訴我「內容相當不得了，一定要去看」。

先講我的感想：跑這一趟真的太棒了。

到了傍晚，進入會場時，正在舉辦「入場六十萬人次紀念活動」，大批媒體正在訪問主辦單位，最後總計是超過六十五萬人次入場。

令我最驚訝的是台灣人靜靜的駐足在會場中，認真地觀賞《會動的清明上河圖》。

在我的認知裡，台灣人對於藝術品的興趣並不高，多半是為了趕流行就去看一

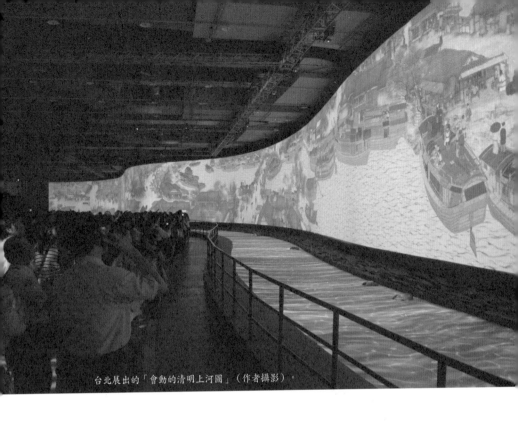

台北展出的「會動的清明上河圖」（作者攝影）。

眼，隨便看看就走。

但是這次完全不同。觀眾被《會動的清明上河圖》深深吸引，一次又一次重複欣賞四分鐘的動畫影像。

有對情侶坐在地板上看得入神，我在一旁聽到他們的對話，並不是在討論畫中的人物，而是在聊天，就像是在天文館裡看星象的感覺。

我也加入人群坐了下來，靠在牆上，觀察台灣的民眾們凝神觀看《會動的清明上河圖》。

從白天轉換到夜晚，畫面的氛圍馬上改變，在這一瞬間，會場內的民眾發出讚嘆聲。接著水流的聲音、馬蹄的聲音、走路的腳步聲，不絕於耳。

一九一

台北展出的「會動的清明上河圖」虹橋部分（作者攝影）。

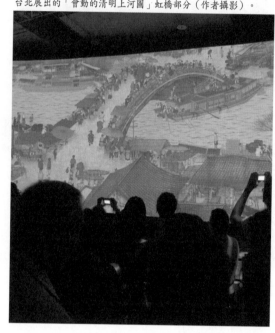

長達一百二十公尺的大螢幕，從右往左慢慢移動，觀眾可以充分欣賞《會動的清明上河圖》。

我看到這個景象後，終於了解為何〈清明上河圖〉會有「中國的國畫」之稱。

從藝術史的角度來看，〈清明上河圖〉並不能歸類為一流的繪畫作品。與主流的文人畫和山水畫相較，這幅畫不過就是寫實描繪城市街景，看不到作者的想法或是反映出他的心境，因而可能被當成「二流作家畫出的通俗畫作」。

雖然如此，由於生長在這塊土地上的市井小民強力支持，這幅畫提升到「國畫」的地位。

人們為什麼喜歡〈清明上河圖〉，原因就在眼前。

〈清明上河圖〉所描繪的不是充滿空靈的山水湖泊，而是雜沓的人間生活與社會實景。工作、吃飯等等日常生活就在這裡，畫中的人物也代表了自己。因此容易投射感情，觸動想像的空間。

我在會場問了幾個人的感想。有個二十幾歲上班族女性的回答，最讓我印象深刻：「如果不會動，我是不會來看的。看了以後才知道這幅畫這麼有趣。」

原來如此，〈清明上河圖〉是這樣的一幅畫。

專家的千言萬語，恐怕也難傳遞這幅畫的魅力。

去看、去感覺、發現趣味，這就是欣賞〈清明上河圖〉的方法。

中國繪畫的發展上，宋代以表現文人崇高心境的山水畫為主流，否定了寫實臨摹自然景觀或人物。基於敏銳的自我內省至極限，發展成為世界觀，確實令人讚嘆不已——但卻排除了泥土上的人間社會百態，欠缺了淺顯易懂的「喜怒哀樂」。雖知山水畫的好，但不是任何人都可以理解菁英社會的精神世界，更談不上喜好了。

這也是世界共通的疑問：什麼是名畫？

在中國的繪畫史上，〈清明上河圖〉的藝術評價並不是太高，卻在現代因為人們的喜愛而擁有「中國第一畫」的稱號。

如果站在「人們喜愛的畫就是名畫」的立場來看，〈清明上河圖〉當然是中國史上最棒的作品，這幅畫發射出「生命」的極光，持續吸引著我們的目光。

諸多未解之謎

我要再次強調，〈清明上河圖〉的魅力仍在於它是「充滿謎題的畫」。

寫到這裡，畫作的謎題幾乎還是沒有揭曉答案。

張擇端是誰？

〈清明上河圖〉是描繪哪個季節？

這幅畫是在哪個時代畫的？

畫的是開封的什麼地方？或根本不是開封？

是要畫清明節的情景？還是天下太平盛世？

畫的標題真的是「清明上河圖」嗎？

北京故宮的〈清明上河圖〉真的是真跡嗎？

無論是在中國、台灣或是日本，沒人可以百分之百確定這些疑問的答案是什麼。

最近幾年來，對於不同的謎題也有人提出新的見解，形成討論的話題。

例如，關於畫卷的長度，原來是認為畫的後半散逸了——熱鬧的街景突然被打住就結束，看起來很不自然。

中國的權威學者們也都支持散逸說，只是憑著「看起來像是這樣」，其實並沒有資料、文獻或是跋文的有力資料證明。

散逸說雖然成為一般論，但在二○○七年時為慶祝香港主權歸還十周年，〈清明上河圖〉出借至香港展覽，偶然有人發現「張擇端密碼」（不是「達文西密碼」），提出了散逸說的有力反證。

〈清明上河圖〉的長度是五百二十八公分，連同跋文的空白部分在內，最少需要十公尺長的玻璃櫃。但是香港藝術館沒有這樣的櫃子，緊急從英國訂製了兩個相同尺寸的玻璃櫃，在展覽現場組裝。

兩只櫃子併在一起時，接縫處有一條線，調整照明的光度時，司徒元傑館長在現場發現了一件事。

五百二十八公分畫卷的正中央，大約是在二百六十四公分的位置，而兩只櫃子的正中央也落在二百六十四公分之處，在燈光照明下，出現了櫃子接縫處的一條陰影線，正好落在畫卷的最高潮——虹橋的橋頂。

司徒館長下了一個結論：「虹橋落在畫卷的正中央，很可能是張擇端精密計算

出來的設計，中間線落在虹橋的橋頂，並非巧合。」

的確宛如電影《達文西密碼》中蘭登教授發現隱藏的密碼，充滿戲劇性。原來就知道虹橋位於畫的中央，但是令人意外的是──竟沒人說過從尺寸正確丈量的角度去發現中心位置。

除了「二分法」外，中國民間研究人員也以「十二分法」來證明沒有散失。

十二分法是以四十四公分寬為一個部分。

從右邊看過來，第一部分是郊外的荒野，第二部分是農村，第三部分是從農村突然轉換為街景。

第四部分開始出現汴河，繪畫的主題轉移到汴河。第五部分則以河和船為中心。第六部分是整幅畫的中心點，剛好到了虹橋要結束的地方。

第七部分是橋，第八部分汴河消失，又以街景為主。第九部分和第十部分都是熱鬧的市街，第十一部分還是街景。第十二部分以南北向大馬路作結束。

照這樣看，的確是分割為十二個部分，每一部分都蘊含主題，悉心考慮構圖的配置。

包括北京大學教授杭侃的「完整說」（此人曾在前言介紹過）在內，最近反駁「散逸說」的勢力有增強趨勢。

但是這樣的新主張，說服力還不夠強到可以完全打敗「散逸說」。說不定明天世界上又有某人提出有力的論證。

有關〈清明上河圖〉的客觀文獻明顯不足，專家雖然提出見解，仍然說不出「推論」的範圍，很快又有另一個說法出爐。〈清明上河圖〉真是「以謎養謎」，把它形容為一部偵探小說也恰如其分。

回過頭來說，謎題之多，也絕對無損於〈清明上河圖〉的價值。

反而是謎題越多，人們越有興趣，就像捕蛾燈一般吸引各種昆蟲自然而然地靠近，我也是其中一人。

來歷的趣味

〈清明上河圖〉的「來歷」充滿趣味，也是重要的魅力之一。

近來的藝術品拍賣會上，「來歷」備受重視。藝術價值在另一個次元中，一件作品的歷程與人同步進行，找到共同連帶感。曾經聽過拍賣公司的專業人員表示，有「來歷」會抬高得標的金額。

我在第一章中已經詳述了〈清明上河圖〉的「來歷」。在中國，具有類似「來

歷」的藝術品還有幾件。

中國最早畫在紙上的繪畫〈五牛圖〉，是件一百四十公分的畫卷，五頭牛充滿張力，是唐代韓滉的作品，現收藏於北京故宮。

北宋徽宗很喜歡這幅畫，它和〈清明上河圖〉一樣捲進戰亂，數度在宮廷和民間流傳著。到了清代，收藏於宮中。一九〇〇年因為義和團之亂，八國聯軍占領北京時被盜，後來被某位香港的富豪買下。新中國成立後不久，這個香港人因為企業經營不善，打算以十萬港幣的底價在拍賣會上賣出，這個消息傳到了中國總理周恩來的耳中。

周恩來向黨中央報告，指示文化部派專家去鑑定真偽，經過交涉後，成功以六萬港幣買回。這段故事成為周恩來總理的佳話，迄今仍流傳著。〈五牛圖〉的知名度也因此大大提高。

最近的藝術品中，因為「來歷」而成為新聞話題，首推元代畫家黃公望的〈富春山居圖〉。這是元代四大畫家之一的黃公望於晚年所作的山水畫，在中國水墨畫中評價極高。

原來是將近七公尺的畫卷，清代的擁有者是吳宏裕，大約在一六五〇年時他在遺囑上交代死後將畫一起火葬。結果畫雖丟進火中，他的兒子吳靜庵卻突然改變

主意把畫救出，躲掉了燒毀的命運，靠近卷頭的部分燒掉一些，因此分為前半和後半。

其後，比較短的前半部分被取名「剩山圖」，流落民間，最後收藏在浙江省博物館。後半是主要的畫作，收藏在清朝宮廷，跟著蔣介石被運到台灣，成為台北故宮博物院的收藏品。

二〇〇八年台灣馬英九政權上台後，兩岸關係極速改善，展開密切的文化交流。原來失散在中國和台灣兩地的畫，〈富春山居圖〉，二〇一一年在台北舉辦了歷史性的聯展。兩部分的畫在分隔三百六十年後重逢合一，在熟知這幅畫歷史的華人圈中，引起廣大迴響。

無論是〈五牛圖〉或是〈富春山居圖〉，都在千鈞一髮之際躲過失散的命運，至今留存著，引發中國人無限的共鳴。套句經常聽到的話是「古物有靈」——古物有神靈保佑著它。

能和〈清明上河圖〉匹敵「來歷」的藝術品，可說是幾乎沒有。對於普羅大眾的吸引力、解謎的樂趣、以及驚濤駭浪的來歷，這三項優勢都讓〈清明上河圖〉獲得壓倒性的勝利，因此同時擁有「天下第一畫」和「天下第一奇畫」的美譽。

結語

至今還清楚記得與〈清明上河圖〉結緣的那一刻。

那是發生在二〇〇七年的香港。當時我被派到台灣擔任特派員，正好到香港出差，為紀念香港主權歸還十周年，香港藝術館正在展出〈清明上河圖〉的真跡，引起很大的迴響。

我自認是香港通，二十歲時曾在香港中文大學留學過一年，此後幾乎每年都去香港，足跡遍及大街小巷。對於香港人的思考方式大概摸得一清二楚，可以讓性急又現實的香港人排隊等候的，應該只有名牌的拍賣會或是到知名餐廳吃飯。

為了看〈清明上河圖〉要排上四、五個小時，每天都有長長的隊伍，著實讓我吃了一驚。因為忙於工作，我自己沒去排隊，但是有站在香港藝術館前，好好地觀察「香港人的排隊」。

對於中國來說，〈清明上河圖〉是足不出戶的名畫。拿出北京故宮之外的僅有兩次，一次是二〇〇二年到上海博物館，另一次是二〇〇四年到遼寧博物館。因為〈清明上河圖〉是北京故宮從遼寧博物館「搶來的」，當遼寧博物館重新整修後提

出借展的要求時，這個當年欠下的人情不好不還。

宋代的畫已經相當古老，接觸到外面的空氣會加速劣化，因此盡量不出門。可卻到了高溫潮濕的香港，中國也自有考量。在一國兩制下，香港對中國來說不是國外，但屬於「境外」。「境外」就是「本體之外」。在制度上，中國人要去香港必須取得許可證。

中國的至寶首度「境外展出」，這讓香港人非常興奮。

更有意思的是，本來香港主權歸還十周年是個儀式性的無聊活動，因為一幅畫就突然引發一般民眾的重視，扭轉了十周年的意義。

這個巨大效果應該會讓中國的領導階層感到欣慰，他們希望展現統治香港是多麼成功。

之後再聽到有關〈清明上河圖〉的消息，就是在二○一○年的上海世博，這場博覽會是中國向世界宣傳經濟發展成就的場域。這次用的不是張擇端的真跡，而是在中國館展示動畫《會動的清明上河圖》。

《會動的清明上河圖》後來也到了澳門、香港等地上映，二○一一年兩岸關係迅速改善之後，也到台灣上映。《會動的清明上河圖》的版權是上海世博公司擁有，到海外出展必須支付將近一億日幣的費用。在台灣吸引大批遊客，對於主辦單

二〇二

位而言是個可以回收的生意。

在台灣上映《會動的清明上河圖》，也是個大好機會可達宣傳兩岸關係改善之效，對於中國及台灣兩方都符合其政治目的。

進入二十一世紀之後，政治運用〈清明上河圖〉的情形更加積極。

我不是美術或藝術方面的專家，但持續關心著政治與文化的關聯性。

在中華世界裡，文化的領域脫離不了政治，兩者極為密切。國家權力經常將文化作為統治工具之用；從另一個角度來說，文化須有政治的庇蔭才得以蓬勃發展，關係極其微妙。

因為對此議題的持續關心，我以分別存在於兩岸的故宮為焦點，寫了《兩個故宮的離合》一書（日文版於二○一一年六月由新潮社出版；中文繁體版已在二○一二年七月由聯經出版）。在採訪的歷程中，或多或少積累了一些中國藝術的相關知識，正在思考針對〈清明上河圖〉寫點綜合性的文章，勉誠出版社的岡田林太郎先生就在同一年的夏天邀請我寫本入門書。

《兩個故宮的離合》描寫巨大博物館收藏文物所歷經的曲折歷史，從宏觀角度解析中國的文化與政治關係。而本書則是從一幅畫談起，捕捉豐富動盪的歷史、宋代的繁榮、畫作真偽的辯論以及政治運用的實況。

從這層意義上來看，兩本書可說是以不同的手法來論述相同的議題。

寫作當中，正巧當時北京故宮決定在二〇一二年一月至二月間到東京國立博物館舉辦大型展覽，以紀念中日兩國外交正常化四十周年。各界對於中國文物的興趣提高，本書出版時很僥倖遇到這樣的時機。

我也利用週末假日到了很多地方，包括〈清明上河圖〉的舞台河南省開封、〈清明上河圖〉被「再度發現」的遼寧省瀋陽、上映《會動的清明上河圖》的台北，以及現在收藏〈清明上河圖〉的北京故宮博物院。如果只是按照已經出版發行的資料來寫，好像略顯不足。因此做為媒體人的我，是從各個採訪中點滴累積催生了這本書。

寫作的過程中曾向日本、中國、台灣等地多位相關人士請益，包括全世界最瞭解〈清明上河圖〉的人之一的伊原弘先生，本書才得以出爐。

曾經看過〈清明上河圖〉的讀者們，如果想要知道更多有關這幅不可思議、謎團重重、魅力十足的畫作，建議您可把本書當作知識的入口。身為作者，倍感欣喜。

二〇一一年十一月二十七日於台北旅次

中文圖書

董作賓，《清明上河圖》，大陸雜誌社，一九五八

那志良，《清明上河圖》，國立故宮博物院，一九八一

劉淵臨，《清明上河圖之綜合研究》，藝文印書館，一九八三

李程遠，《清明上河圖傳奇》，世一文化事業股份有限公司，二〇〇二

薛永年，《中國繪畫欣賞》，五南圖書出版，二〇〇二

《誰「動」了清明上河圖》，明報出版社，二〇一〇

曹源清，《同舟共擠》，石頭出版社，二〇一一

杭侃、宋峰，《東京夢清明上河圖》，香港商務印書館，二〇〇七

傅抱石，《中國繪畫變遷史綱》，上海古籍出版社，一九九八

杜金鵬，《國寶》，長江文藝出版社，二〇〇七

遼寧省博物館編，《清明上河圖》研究文獻匯編》，萬卷出版公司，二〇〇七

遼寧省博物館、遼寧省文史館，《楊仁愷紀念集》，遼海出版社，二〇〇八

中國國家博物館，《文物宋元史》，中華書局，二〇〇九

陳詔，《解畫清明上河圖》，世紀出版，二〇一〇

徐光榮，《國家鑒定大師楊仁愷的傳奇人生》，中國文史出版社，二〇一〇

中文論文

〈清院本清明上河圖中的小鏡頭〉，《故宮文物月刊》一九八四年九月號）

童月娥，〈稿本乎！摹本乎！清院本清明上河圖的孿生兄弟〉，（《故宮文物月刊》二〇一〇年五月號）

張臨生，〈細讀清明上河圖〉（《故宮文物月刊》二〇一一年八月號）

日文圖書

篠田統，《中國食物史》，柴田書店，一九七四

張競，《中華料理の文化史》，ちくま新書，一九九七

竹內實，《中國　歷史の旅》，朝日選書，一九九八

伴野朗，《消えた中國の秘宝》，講談社，一九九八

後藤多聞，《二つの故宮》（下），NHK出版，一九九九

《清明上河図の話》，故宮博物院（台北），一九九九

伊原弘編，《「清明上河図」を読む》，勉誠出版，二〇〇三

《中国の美術》，昭和堂，二〇〇三

周藤吉之・中島敏，《五代と宋の興亡》，講談社學術文庫，二〇〇四

古原宏伸，《中国画図の研究》，中央公論美術出版社，二〇〇五

半田晴久，《美術と市場》，たちばな出版，二〇〇七

伊原弘，《中国都市の形象》，勉誠出版，二〇〇九

日文論文

杉村丁，〈清明上河図〉（《ミュニアム》一九五八年七月）

鄭振鐸，〈清明上河図の研究〉（《国華》一九七三年六月号）

小野勝年，〈故宮博物院と清明上河図のことども〉（《仏教美術》一九六九年十二月

古原宏伸，〈清明上河図〉（《国華》一九七三年二、三月号）

木田知生，〈宋代開封と張択端「清明上河図」〉（《史林》一九七八年九月）

新藤武弘，〈都市の絵画〉（《跡見学園女子大学紀要》十九号・一九七八年九月）

楊伯達，〈試論、風俗画、宋張択端筆「清明上河図」の芸術的特色と位置〉（《国華》
一九八七年十月）

小泉和子，〈「清明上河図」にはなぜ女が少ないのか〉（《月刊しにか》二〇〇〇年二月
号）

高村正彦，〈中国中世の都市と建築――「清明上河図」解読作業〉（《都市社会の分析構
造》二〇〇〇年十月

田中伝，〈「清明上河図」――転換期絵画の諸相〉（成城大學院修士論文・二〇〇五年）

田中知佐子，〈アジア美術を蒐める〉（「大倉コレクション アジアへの憧憬」展，東京大
學出版社，二〇〇七年）

聯經文庫
謎樣的清明上河圖

2013年6月初版　　　　　　　　　　　　　　　　定價：新臺幣360元
有著作權‧翻印必究
Printed in Taiwan.

著　　者	野　島　　剛
譯　　者	張　惠　　君
發 行 人	林　載　　爵

出　版　者	聯 經 出 版 事 業 股 份 有 限 公 司	叢書編輯	黃　崇　　凱
地　　　址	台 北 市 基 隆 路 一 段 1 8 0 號 4 樓	封面設計	周　家　　瑤
編輯部地址	台 北 市 基 隆 路 一 段 1 8 0 號 4 樓	內文排版	周　家　　瑤
叢書主編電話	(0 2) 8 7 8 7 6 2 4 2 轉 2 2 5		
台北聯經書房	台 北 市 新 生 南 路 三 段 9 4 號		
電　　　話	(0 2) 2 3 6 2 0 3 0 8		
台 中 分 公 司	台 中 市 北 區 健 行 路 3 2 1 號 1 樓		
暨門市電話	(0 4) 2 2 3 7 1 2 3 4 e x t . 5		
郵 政 劃 撥 帳 戶	第 0 1 0 0 5 5 9 - 3 號		
郵 撥 電 話	(0 2) 2 3 6 2 0 3 0 8		
印　刷　者	文 聯 彩 色 製 版 印 刷 有 限 公 司		
總 經 銷	聯 合 發 行 股 份 有 限 公 司		
發 行 所	新 北 市 新 店 區 寶 橋 路 2 3 5 巷 6 弄 6 號 2 樓		
電　　　話	(0 2) 2 9 1 7 8 0 2 2		

行政院新聞局出版事業登記證局版臺業字第0130號

本書如有缺頁，破損，倒裝請寄回台北聯經書房更換。　　ISBN　978-957-08-4187-9 (平裝)
聯經網址：www.linkingbooks.com.tw
電子信箱：linking@udngroup.com

NAZONOMEIGA‧SEIMEIJOUKAZU by Tsuyoshi Nojima
Copyright © 2012 Tsuyoshi Nojima
All rights reserved.
Original Japanese edition published by Bensei Publishing Inc.

Traditional Chinese translation copyright © 2013 by Linking Publishing Company
This Traditional Chinese edition published by arrangement with Bensei Publishing Inc.,
Tokyo through HonnoKizuna, Inc., Tokyo, and KEIO CULTURAL ENTERPRISE CO., LTD.

國家圖書館出版品預行編目資料

謎樣的清明上河圖/野島剛著．張惠君譯．
初版．臺北市．聯經．2013年6月（民102年）．
208面．14.8×21公分（聯經文庫）
ISBN　978-957-08-4187-9（平裝）

1.中國畫　2.畫論　3.社會生活　4.北宋

945.2　　　　　　　　　　　　　　　102009226